SOLDATI NEL CAMPUS

I Kennedy e la desegregazione nell'Università del Mississippi

Michele Patruno

5 Introduzione

7 Il precedente in Arkansas

14 Il baluardo del Mississippi

31 La trattativa

50 La battaglia di Oxford

78 Le reazioni

96 Conclusioni

98 Bibliografia

Introduzione

Questo saggio è dedicato a chi è disposto a rischiare la vita per studiare.

Nel 1962, è stato necessario l'intervento armato del Governo degli Stati Uniti d'America per consentire a uno studente con la pelle nera di frequentare l'Università del Mississippi.

Una decisione estrema che il Presidente John Kennedy e il fratello Robert, Ministro della Giustizia, hanno preso per l'intransigenza della politica locale.

Il rifiuto di applicare la "desegregazione" imposta dalla magistratura federale si basava sul principio secondo cui nel mondo accademico non tutti gli allievi debbano avere medesimi diritti.

Per soffocare l'esercizio di quei diritti, nella città di Oxford si era giunti al punto di usare la forza, sia pubblica sia privata, vanificando ogni tentativo di trattativa.

Ecco perché nel *campus* sono arrivati i soldati.

<div align="right">L'Autore</div>

Il precedente in Arkansas

Nonostante la schiavitù fosse stata formalmente abolita negli Stati Uniti dopo la guerra di secessione[1], le condizioni di vita dei cittadini afroamericani e delle altre minoranze non migliorarono molto, a causa dell'emanazione di leggi razziali nei singoli Stati meridionali.

Ciò consentì una forma di segregazione tra *white* e *colored* in tutti i servizi pubblici, come i trasporti, gli ospedali, i bagni, i ristoranti e gli alberghi.

Questo regime per un secolo fu incredibilmente considerato compatibile con la Costituzione in base al discutibile principio giuridico "separati ma uguali".

Al Sud, non era concepibile che nelle scuole e nelle università più importanti potessero iscriversi gli allievi che non avessero la pelle bianca, i quali erano costretti a frequentare istituti statali di mediocre qualità.

[1] Guerra civile combattuta dal 1861 al 1865 fra gli **Stati unionisti del Nord** e gli **Stati secessionisti del Sud**.

La svolta avvenne il 31 marzo 1955, quando la Corte Suprema degli Stati Uniti d'America, con la sentenza *Brown v. Board of Education*, dichiarò incostituzionale la segregazione razziale nell'istruzione superiore.

Tuttavia era stata anche piuttosto ambigua, ordinando che l'ammissione nelle scuole da parte degli studenti fino a quel momento discriminati sia dovuta avvenire *with all deliberate speed*. [2]

Se s'interpretasse queste ultime parole *con i tempi dovuti*, bisognerebbe ammettere l'assenza di un obbligo d'immediata esecuzione; perciò il processo di "desegregazione" avanzò in modo non uniforme.

[2] Testo originale del dispositivo della sentenza *Brown v. Board of Education* del 31.03.1955: *1. Racial discrimination in public education is unconstitutional, 347 U.S. 483, 497, and all provisions of federal, state or local law requiring or permitting such discrimination must yield to this principle. 2. The judgments below (except that in the Delaware case) are reversed and the cases are remanded to the District Courts to take such proceedings and enter such orders and decrees consistent with this opinion as are necessary and proper to admit the parties to these cases to public schools on a racially nondiscriminatory basis with all deliberate speed.*

Già nel 1956, in una dozzina di Stati meridionali, ben trentasei *college* pubblici e dieci Scuole di Medicina - sino allora frequentate da soli allievi bianchi - avevano consentito l'accesso a circa cinquecento studenti di colore, senza dar luogo a incidenti.[3]

A livello federale, tuttavia, il programma di desegregazione nell'istruzione superiore procedeva con inesorabile lentezza.

Lo stesso Presidente Dwight Eisenhower scriveva: *per abolire gradualmente la segregazione presi in considerazione un metodo che partisse dalle università.*

Poi, procedendo a ritroso dall'ultimo anno di college, si sarebbe realizzata l'integrazione anno per anno; forse, una volta arrivati ai gradi inferiori, avremmo potuto accelerare il processo.

Ammetto che il mio sistema presupponeva un'attuazione lenta, anzi, forse troppo lenta per ciò che molti neri desideravano; ma ero convinto che così ci sarebbe stato un reale progresso e un ordinato processo d'integrazione.[4]

[3] EISENHOWER, *La pace incerta,* p. 188

[4] Idem, p. 169

Una parte della comunità politica del Sud, come in Arkansas, preferì invece interpretare la locuzione *deliberate speed* usata nella sentenza del 1955 in modo da vanificare sostanzialmente la desegregazione.

Per questo motivo, l'Ufficio Scolastico di Little Rock, che aveva diligentemente preparato un piano finalizzato alla graduale integrazione, dovette ricorrere alla magistratura federale per ottenere un'ordinanza che vietasse qualunque interferenza con l'apertura delle scuole superiori integrate.

Ma l'otto settembre 1957, Elizabeth Eckford, una quindicenne dalla pelle nera che aveva provato timidamente a guadagnare l'entrata principale del *Central High School*, si trovò la strada sbarrata da uomini in uniforme con la baionetta inserita nei fucili. [5]

Poi fu insultata e spinta fino alla stazione del bus da una masnada di segregazionisti, che picchiarono anche un giornalista; altri nove studenti afroamericani, pochi minuti dopo, ebbero la stessa accoglienza. [6]

[5] DOYLE, Chapter One.

[6] Sarebbero divenuti famosi come *The Nine*

Il 13 settembre 1957, il Governatore dell'Arkansas Orval Faubus ordinò ad alcuni reparti della Guardia Nazionale di schierarsi nei pressi del Liceo di Little Rock, ufficialmente per *mantenere l'Ordine e la calma*.

In realtà, con questo gesto intendeva senza dubbio scoraggiare gli studenti neri dal frequentare le classi che in precedenza erano state riservate ai bianchi.

Durante un teso faccia a faccia alla Casa Bianca, Eisenhower gli suggerì di non ritirare le truppe, però di dar loro un ordine diverso: garantire la Pubblica Sicurezza e contemporaneamente consentire ai ragazzi neri di frequentare il liceo.

Altrimenti ... da una prova di forza contro il Presidente, il *Governor* ne sarebbe uscito *umiliato*.[7]

La situazione, tuttavia, non cambiò.

Un giudice federale dovette quindi emettere un'ingiunzione contro le autorità statali per inibire ogni interferenza nel libero accesso alla scuola.

Purtroppo, il 23 settembre '57, si arrivò allo scontro fisico.

[7] EISENHOWER, *La pace incerta,* pp. 169 e 188

Dopo aver confermato il suo ordine alla *National Guard* [8], fu addirittura lo stesso Faubus a istigare la folla di inferociti segregazionisti a travolgere gli agenti della polizia locale - che cercavano di garantire un minimo di sicurezza - e a presidiare l'entrata del *Central High School* di Little Rock, in modo da tenere lontano gli studenti afroamericani.

Washington, dunque, fu costretta a intervenire direttamente.

Il medesimo giorno dei tumulti scoppiati in Arkansas, nella Capitale il Presidente Dwight Eisenhower emanò un proclama con cui sanciva: *farò uso di tutta l'autorità del Governo degli Stati Uniti, compresa la forza in caso di necessità, per eliminare qualunque ostacolo all'esecuzione della Legge e a far eseguire gli ordini della Corte Federale.*[9]

[8] Il Governo di uno Stato, secondo una sentenza della Corte Distrettuale del Minnesota del 1936, *non può sopprimere disordini il cui obiettivo sia di privare i cittadini dei loro diritti legittimi, usando le sue forze militari per favorire l'esecuzione degli scopi illegali di coloro che provocano i disordini.*

[9] EISENHOWER, p. 192

Con un telegramma inviato la mattina seguente alla Casa Bianca, il Sindaco di Little Rock, impotente di fronte all'assembramento di segregazionisti nelle strade vicino al Liceo, chiese l'immediato invio di truppe federali.

Già a mezzogiorno il Presidente Eisenhower sottoscrisse il Decreto 10730, con cui adottava la misura di "federalizzare" [10] la Guardia Nazionale e di mandare l'Esercito a sostituirla.

Nel pomeriggio giunsero in città i primi cinquecento paracadutisti della 101^ Divisione aviotrasportata, che nel giro di una giornata fece cessare i disordini, provocando solo due feriti; da quel momento, gli studenti afroamericani poterono frequentare le lezioni, anche se per mesi sarebbero stati scortati dai militari.

Quanto accaduto in Arkansas fu letto sul giornale anche da James Meredith, un aviere della *US Air Force*

La battaglia a favore della desegregazione si trasferì dunque nel Mississippi.

[10] Il Presidente degli Stati Uniti d'America ha il potere di avocare a sé il comando della Guardia Nazionale di ogni singolo Stato, sottraendolo al Governatore locale.

Il baluardo del Mississippi

Durante il suo quasi decennale servizio nell'Aeronautica militare, l'afroamericano James Meredith era riuscito a sostenere alcuni esami presso diverse università [11].

Congedatosi dalle Forze Armate con il grado di *Sergeant*, frequentò altri tre anni della sua carriera accademica al *Jackson State College*, istituto cui si iscrivevano solo studenti neri.

Per laurearsi in Scienze Politiche, dunque, avrebbe potuto tranquillamente registrarsi all'ultimo semestre in quello stesso ateneo; ma, per motivi che andavano ben oltre l'appagamento culturale e che invece erano afferenti ad autentico impegno civile, desiderava completare gli studi alla *University of Mississippi* - più nota come *Ole Miss* - di Oxford.

Scelse, non a caso, il baluardo della mancata desegregazione nonché il simbolo del *white power*.[12]

[11] Corte d'Appello, *Meredith V. Fair,* No. 305 F.2d 343 (1962)

[12] COHODAS, *James Meredith and the Integration of Ole Miss,* p. 1

Il 21 gennaio 1961, Meredith scrisse all'Università, chiedendo l'invio del modulo per l'iscrizione all'anno accademico, ma nella scarna lettera, non fece alcun riferimento al colore della sua pelle [13].

Cinque giorni dopo, ricevette la *application* da Robert B. Ellis, il Responsabile dell'Ufficio Registrazioni (*Registrar*), il quale gli manifestò l'interesse della *Ole Miss* ad averlo trai suoi studenti [14].

[13] Testo originale della lettera che Meredith inviò all'Università del Mississippi il 21.01.1962: *Dear Sirs, please send me an application for admission to your school. Also, I would like a of your catalog and any other information that might be helpful to me. Thank you. Sincerely James Meredith*

[14] Testo originale della lettera che Ellis inviò a Meredith il 26.01.1962: *Dear Mr. Meredith We are very pleased to know of your interest in becoming the member of our student body. The enclosed form and instructions will enable you to file a formal application for admission. A copy of our General Information Bulletin, mailed separately, will provide you detailed information. Should you desire additional information or we can be of further help to you in making your enrollment plans, please let us know. Sincerely yours, Robert B. Ellis* Registrar

Meredith contattò anche uno studio legale di New York, seguendo il suggerimento del grande attivista dei diritti civili Medgar Evers. [15]

In una lettera del 29 gennaio 1962 indirizzata all'Avvocato Thurgood Marshall, dopo aver riassunto la sua carriera professionale e accademica, James definì il suo *oppresso status* come quello di un *obiettore di coscienza.* [16]

Confessò, quindi, che la sua antica ambizione era di spezzare il monopolio di privilegi di cui godevano i cittadini bianchi dello Stato del Mississippi. [17]

[15] Medgar Evers era stato il primo cittadino nero a presentare domanda per iscriversi alla *University of Mississippi Law School,* che gli fu rigettata nel 1954. Diventò quindi il *leader* dell'Associazione Nazionale per il Progresso delle Persone di Colore (NAACP) a Jackson. Sarebbe stato ucciso il 12 giugno 1963

[16] Testo originale della lettera che Meredith inviò all'Avvocato Marshal il 29.01.1962: *I have always been a "conscientious objector" to my "oppressed status" as long as I can remember.*

[17] Testo originale della lettera di Meredith del 29.01.1962: *My long-cherished ambition has been to break the monopoly on rights and privileges held by the whites of the state of Mississippi.*

Pur cosciente delle probabilissime difficoltà che avrebbe incontrato chiedendo l'iscrizione alla *Ole Miss* di Oxford, Meredith si sentiva pronto a imboccare la strada per il conseguimento della laurea in quell'ateneo, da sempre inaccessibile agli studenti afroamericani.

Volle però rilevare che lo faceva per il Paese e a favore della sua razza e della famiglia, ancor prima che per se stesso.[18]

La svolta avvenne il 31 gennaio '61, quando James, nell'inviare la documentazione debitamente compilata, informò espressamente gli uffici dell'Università di essere un cittadino americano, mississippiano, ma anche ... nero.[19]

[18] Testo originale della lettera di Meredith del 29.01.1962: *Finally, I am making this move in what I consider the interest of and for the benefit of: (1) my country, (2) my race, (3) my family, and (4) myself. I am familiar with the probable difficulties involved in such a move as I am undertaking and I am fully prepared to pursue it all the way to a degree from the University of Mississippi*

[19] Testo originale della lettera che Meredith inviò all'Università del Mississippi il 31.01.1961: *I am an American-Mississippi-Negro citizen.*

A una prima valutazione, potrebbe anche sembrare un gesto irrilevante.

Il colore della pelle del candidato, infatti, sarebbe stato comunque svelato dalla fotografia che, per regolamento accademico, doveva essere spillata sul modulo di registrazione.

Si trattava, in realtà, di un autentico guanto di sfida, lanciato da James Meredith per arrivare subito al nocciolo del problema.

Innanzitutto, era, la *Ole Miss*, nella posizione giuridica di rigettare la richiesta d'iscrizione per motivi esplicitamente razziali?

Il Rettore, inoltre, si sarebbe davvero assunto la gravosa responsabilità di ignorare la sentenza federale che imponeva la fine della segregazione?

Infine: doveva l'Ateneo genuflettersi alla volontà degli esponenti della politica statale, i quali con ostinazione sottovalutavano il movimento di emancipazione incontrovertibilmente seguìto dal resto del Sud della Nazione?

L'epidermide, tuttavia, non era l'unico elemento di contrasto: lo stesso Meredith ammise che la richiesta di ammissione presentava un'evidente criticità.

Secondo le disposizioni universitarie, infatti, un requisito necessario per dimostrare le qualità morali del candidato era allegare delle lettere di presentazione sottoscritte da coloro che si erano già laureati (*Alumni*) alla *Ole Miss*.

Data l'oggettiva difficoltà di trovare dei garanti di pelle bianca, James contava dunque di sopperire esibendo attestazioni di stima da parte di alcuni cittadini del Mississippi ... afroamericani. [20]

[20] Testo originale della lettera che Meredith scrisse all'Università del Mississippi il 31.01.1961: *I will not be able to furnish you with the names of old University Alumni because I am a Negro and all graduates of the school are White. Further, I do not know any graduate personally. However, as a substitute for this requirement, I am submitting certificates regarding my moral character from Negro citizens of my State. Except for the requirement mentioned above, my application is complete.*

Il *Registrar* dell'Università ricorse allora a un espediente tecnico per sottrarsi all'imbarazzo di dover escludere un Americano con la pelle nera.

Robert B. Ellis inviò a Meredith un telegramma, in cui gli comunicava la sua inidoneità alla registrazione al secondo semestre, poiché la domanda era giunta dopo il 25 gennaio 1961.[21]

Il Giudice di primo grado - davanti al quale sarebbe stato poi citato l'Ateneo - avrebbe giustificato il rigetto per le condizioni di sovraffollamento.

In realtà - secondo la Corte d'Appello - a febbraio del '61 risultavano frequentare la *Ole Miss* appena 2500 studenti maschi, che sarebbero arrivati a tremila non prima del mese di settembre. [22]

[21] Testo originale del telegramma che Ellis inviò a Meredith il 04.02.1961: *For your information and guidance it has been found necessary to discontinue consideration of all applications for admission or registration for the second semester wich were received after January 25 1961. Your application has received subsequent to such date and thus we must advise you not to appear for registration.*

[22] Corte d'Appello, *Meredith V. Fair*, No. 305 F.2d 343 (1962)

Il 7 febbraio 1961, James scrisse al Ministero della Giustizia comunicando che la *University of Mississippi* non lo aveva accettato ma ... nemmeno respinto. [23]

Denunciando pratiche chiaramente dilatorie che in passato avevano scoraggiato altri studenti neri ed esasperato dalle umilianti discriminazioni subite negli anni di scuola, chiedeva quindi l'intervento diretto di Robert Fitzgerald Kennedy (RFK), *Attorney General* [24] nonché fratello minore di John (JFK), il Presidente degli Stati Uniti.

[23] Testo originale della lettera che Meredith scrisse al Ministero della giustizia il 07.02.1961: *Before I go to far, I want to stay my immediate state. I have applied to the University of Mississippi. I have not been accepted, but I have not been rejected. Delaying tactics are presently being used by the state. This is the important fact and the reason I am writing (one major reason) to you. Other Negro citizens have accepted to exercise their rights of citizenship in the past, but during the period of delay, that is, between the time the action is initiated and the would be time of attainment of goal, the agencies of the state eliminated the protestant. I do not have desire to be eliminated.*

[24] Procuratore Generale e Ministro della Giustizia del Governo Federale

In particolare, Meredith "sentiva" che il Governo di Washington avrebbe potuto esercitare tutta l'influenza necessaria per far sì che le autorità competenti interpretassero correttamente la Legge.[25]

Chiedeva, infine, che le agenzie federali facessero uso del potere e del prestigio della loro posizione per assicurare i diritti di cittadinanza del popolo.[26]

Dunque, da queste parole traspariva il vero obiettivo della coraggiosa iniziativa dello studente mississippiano: andare ben oltre l'interesse personale, mirando a ottenere l'universale godimento di un diritto, a prescindere dal colore della pelle.

[25] Testo originale della lettera di Meredith del 07.02.1961: *What I want from you? I feel that the power and influence of federal government should be used where necessary to ensure compliance with the laws is interpretated by the proper authority. I feel that the federal government can be more in this area if they choose and I feel that they should choose.*

[26] Testo originale della lettera di Meredith del 07.02.1961: *In view of the above (incomplete) information I simply ask that the federal government use the power and the prestige of their position to ensure the full rights of citizenship for our people.*

Non avendo ricevuto alcuna risposta dal Ministero della Giustizia e preso atto dell'immobilismo dei Kennedy in merito alla sua battaglia per i diritti civili, Meredith riprese a scrivere alla *Ole Miss*.

Il 20 febbraio 1961, espresse al *Registrar* profonda delusione per la mancata ammissione per scadenza dei termini; ma se aveva ricevuto tutta la documentazione necessaria, perché mai essa non era idonea all'iscrizione al semestre successivo? [27]

[27] Testo originale della lettera che Meredith scrisse al *Registrar* il 20.02.1961: *Reference your telegram, dated, February 4, 1961, I am very disappointed because it was necessary to discontinue consideration of applications for admission or registration for the second semester prior to rescript of my application. In view of this fact, I am requesting that you consider may application for admission to your school in continuing application for admission during the summer session beginning June 8, 1961. Have you received all of the information necessary to make my application to admission a complete one ? Did you receive transcripts from the University of Kansas, Michigan University, The University of Maryland, and Jackson State College, complete with a certificate of honorable dismissal or a certificate of good standing?*

James dunque pretese da Robert B. Ellis l'adozione di un'azione immediata per sbloccare la situazione e che gli fosse notificato l'acquisto del nuovo *status*.

Non senza una certa contraddizione, volle comunque mostrare gratitudine per l'attenzione dedicata alla vicenda e persino per la maniera con cui era stata gestita. [28]

Alla quella lettera il *Registrar* non rispose e nemmeno alle due successive che lo studente gli avrebbe spedito nel mese di marzo1961.

Meredith cercò allora di alzare il tiro, denunciando le omissioni del procedimento al Direttore del *College of Liberal Art*, l'istituto universitario presso il quale contava di sostenere gli ultimi cinque esami per completare gli studi.

[28] Testo originale della lettera che Meredith scrisse al *Registrar* il 20.02.1961: *I am requesting that immediate action be taken on my application and that I be notified of its status. Again, I would like to express my gratitude for the responsible and human manner in which you are handling this matter and I am very hopeful that this procedure will continue.*

Scrisse, dunque, il 12 aprile al Dottor Arthur Beverly Lewis per manifestargli senza mezzi termini il personale convincimento secondo cui la mancata iscrizione alla *Ole Miss* fosse imputabile esclusivamente al colore della sua pelle; anche perché non gli erano state comunicate altre criticità.[29]

James chiese quindi al dirigente accademico di occuparsi del caso - assieme al Signor Ellis - e di essere rassicurato sul fatto che alla base del problema non vi fossero motivi razziali.

La richiesta di ammissione di James Meredith alla *Ole Miss* fu nuovamente rigettata il 25 maggio 1961.

Pure in questo caso, il *Registrar* Ellis trovò uno stratagemma di carattere tecnico per motivare l'atto: gli esami sostenuti presso il *Jackson State College* non potevano essere riconosciuti.

[29] Testo originale lettera che Meredith scrisse il 12.04.1961 al Dr. A.B. Lewis: *I have concluded that Mr. Ellis has failed to act upon my application solely because of my race and color, especially since I have attempted to comply with all of the admission requirement and have not been advised of any deficiencies with respect to same.*

L'università frequentata dallo studente nero non era infatti membro dell'Associazione delle Università e delle Scuole Superiori del Sud (SACS).

La lettera si chiudeva con un inelegante *credo non ci sia bisogno di indicare ogni altra criticità*. [30]

Vista l'inerzia del mondo accademico, il tenace James intraprese allora le vie legali: a fine maggio del 1961, citò le autorità universitarie di fronte alla Corte Distrettuale, chiedendo un ordine restrittivo nei confronti della *Ole Miss*.

[30] Testo originale della lettera di Ellis del 25.05.1961: *I regret to inform you, in answer to your recent letter, that your application for admission must be denied. The University cannot recognize the transfer of credits from the institution which you are now attending since it is not a member of the Southern Association of Colleges and Secondary Schools. Our policy permits the transfer of credits only from member institutions of regional associations. Furthermore, students may not be accepted by the University from those institutions whose programs are not recognized. As I am sure you realize, your application does not meet other requirements for admission. Your letters of recommendation are not sufficient for either a resident or a nonresident applicant. I see no need for mentioning any other deficiencies.*

Ma il giudice stabilì che il rigetto della registrazione non fosse dovuto al colore della pelle.

E, comunque, la sentenza fu pronunciata soltanto a dicembre '61, pregiudicando di fatto ogni possibilità di frequentare sia il semestre estivo sia quello autunnale dei corsi della *Ole Miss*. [31]

Lo studio legale che rappresentava James Meredith, allora, presentò subito ricorso in appello, ottenendo finalmente una pronuncia favorevole.

I magistrati del Quinto Circuito, infatti, presero atto che lo Stato del Mississippi continuava ad adottare una politica di segregazione nelle istituzioni d'istruzione superiore, contrariamente all'indirizzo imposto dalla Corte Suprema nel 1955.

Quindi, rinviarono il caso al collega del primo grado, raccomandandogli di imporre all'Università l'ammissione dello studente afroamericano. [32]

Sembrava, dunque, che la vicenda si stesse risolvendo.

[31] Corte Distrettuale, *Meredith v. Fair*, 199 F. Supp. 754 (1961)

[32] Corte d'Appello, *Meredith v. Fair*, 298 F.2d 696 (1962)

La Corte Distrettuale, però, non accolse l'invito: nel febbraio '62 escluse nuovamente che la *Ole Miss* fosse segregata per motivi razziali, perché non vi era una politica accademica volta a escludere la frequenza di Afroamericani capaci.[33]

Su appello di Meredith, a giugno i magistrati del Quinto Circuito rinviarono per la seconda volta il caso al giudice di merito, denunciandone l'evidente tattica dilatoria.

Inoltre, ridimensionarono il principio del *deliberate speed* stabilito dalla *Supreme Court*, perché, almeno per l'ammissione ai corsi universitari, *si dovrebbe essere sensibili alla necessità di una giustizia rapida.* [34]

[33] Testo originale della seconda sentenza della Corte Distrettuale: *The proof shows on this trial, and I find as a fact, that there is no custom or policy now, nor was there any at the time Plaintiff's application was rejected, which excluded qualified Negroes from entering the University. The proof shows, and I find as a fact, that the University is not a racially segregated institution* (Meredith v. Fair, 202 F. Supp. 225, 1962)

[34] Testo ufficiale della seconda sentenza d'appello del Quinto Circuito: *In an action for admission to a graduate or undergraduate school, counsel for all the litigants and trial judges too should be sensitive to the necessity for speedy justice* (Meredith v. Fair, 305 F.2d at 342, 1962).

Senza aspettare la pronuncia di merito, l'undici settembre '62 James Meredith inviò un telegramma al *Registrar*, chiedendogli con cortesia di preparare i moduli per l'iscrizione al semestre autunnale [35].

Due giorni dopo, il giudice Sidney Mize, dichiarando alla stampa di esserne stato costretto [36], finalmente ingiunse all'Università di consentire la registrazione dello studente afroamericano.

Ciò creò forti malumori negli ambienti segregazionisti del Mississippi, in particolare nella Capitale Jackson: il Governatore Ross R. Barnett tenne il 13 settembre un incendiario intervento sui *media* locali. [37]

Parlò di agitatori professionali e una stampa ostilmente *liberal* che, con l'appoggio dei Kennedy, creavano problemi e attraversavano i confini dello Stato con l'intento di seminare zizzania nella popolazione.

[35] Testo originale del telegramma inviato al *Registrar* Robert Ellis il 11.09.1962: *I plan to enroll in Sept. Please advise when to report for registration. J. H. Meredith.*

[36] New Orleans Times-Picajune, 16.09.1962

[37] BARNETT, *Declaration to the People of Mississippi,* 13.09.1962

E infine pronunciò quelle parole che un Paese civile non vorrebbe mai ascoltare: *nessuna scuola nel nostro Stato sarà integrata finché sarò il vostro Governatore.* [38]

[38] Testo originale della *Declaration* del Governatore Barnett del 13.09.1962: *I have made my position in this matter crystal clear. I have said in every county in Mississippi that no school in our state will be integrated while I am your Governor.*

La trattativa

Accompagnato da tre sceriffi federali e da un funzionario della Giustizia, James si recò per la prima volta alla *University of Mississippi* il 20 settembre 1962, con lo scopo di iscriversi ai cinque corsi che gli mancavano per conseguire la laurea in Scienze Politiche.

Era pronto, dunque, a frequentare le lezioni dei residui esami del suo piano accademico: storia coloniale americana, storia dei partiti, letteratura inglese, letteratura francese e algebra.[39]

A sorpresa, giunto nell'Ufficio Registrazioni di Oxford, si trovò di fronte il Governatore in persona.

Ross Barnett lesse ad alta voce una *proclamation*, in base alla quale le autorità statali negavano allo studente Meredith l'ammissione alla *Ole Miss*.[40]

Si trattava di un documento palesemente illegittimo, perché contrario alle decisioni della magistratura.

[39] LAMBERT, *The Battle of Ole Miss*, Introduction
[40] KATAGIRI, *But I have to be confronted with your troops*, p. 52

Per questo, i giudici avrebbero poi inviato a Barnett un mandato di comparizione per il giorno ventotto; resta però il fatto che i segregazionisti avevano così ottenuto una prima vittoria contro Washington. [41]

Il Presidente degli Stati Uniti, allora, prese la decisione di intervenire nella vicenda in prima persona e telefonò al Governatore domenica 23 settembre '62.

Come si legge nella trascrizione di quel colloquio, JFK disse con molta - forse troppa - diplomazia: *Non ho deciso io di mandare Meredith nell'università* (sic), *ma, d'altro canto, per la Costituzione devo eseguire gli ordini delle corti federali e non voglio farlo in modo da crearle difficoltà* (sic). [42]

L'esigenza di raggiungere un accordo tra gentiluomini era fortemente avvertita da John Fitzgerald Kennedy.

Ciò indusse suo fratello Robert, Ministro della Giustizia, ad accettare una grottesca proposta avanzata dal consigliere giuridico - l'Avvocato Tom Watkins - del *Governor*.

[41] Corte d'Appello, *USA v. Barnett,* 376 US 681 (1962)

[42] BARRET, *Integration at Ole Miss*, Item #4A1, dictabelt 4#, transcript

Il patto segreto prevedeva che i *marshal* scortassero Meredith all'università, ostentando la pistola d'ordinanza riposta sotto la giacca e il *Governor*, affiancato da agenti di polizia, assistesse in piedi - e, soprattutto, impotente - alla registrazione.

Questa sceneggiata (*farcical drama*) avrebbe forse consentito a Ross Barnett di salvare la faccia di fronte all'inquieto elettorato segregazionista, mostrando di avere le mani legate a causa della prova muscolare offerta da Washington. [43]

In realtà, sarebbe poi stato lo stesso Governatore a non gradire l'accordo e a ricordare al Presidente che *aveva giurato di obbedire alle leggi del Mississippi*.[44]

Mentre si stava rendendo concreto un conflitto istituzionale, il 24 settembre i giudici del Quinto Circuito imposero al *Mississippi Board of Trustees of State Institutions of Higher Learning* di adottare ogni misura necessaria affinché lo studente afroamericano potesse iscriversi all'Università.[45]

[43] KATAGIRI, p. 54

[44] BLACKSIDE prod., *Eyes on the Prize,* Episode 2 (videotape)

[45] Corte d'Appello, *USA v. Barnett,* 376 US 681 (1962)

Questo provvedimento giudiziario offrì ai Kennedy l'opportunità di aggirare l'ostacolo rappresentato dalla mancata collaborazione trovata a Oxford.

La mattina del 25 settembre '62, dunque, James, accompagnato da funzionari e agenti del Ministero della Giustizia, riprovò a iscriversi all'Università.

Questa volta, tuttavia, lo fece presso il *Board*, ossia la massima autorità competente nel settore dell'istruzione superiore nel Mississippi, i cui uffici si trovavano nel centro della Capitale Jackson.

In quella sede, tuttavia, trovò di nuovo il Governatore, il quale provocatoriamente chiese: *chi dei tre è il Signor Meredith ...* [46]

Barnett replicò la lettura della *proclamation* di cinque giorni prima, opponendosi ancora alla registrazione del cittadino nero alla *Ole Miss*.

Per questo reiterato comportamento illecito, il *Governor* sarebbe dovuto comparire (il giorno 28) di fronte ai giudici federali.[47]

[46] BLACKSIDE, *Eyes on the Prize,* Episode 2 (videotape)

[47] St. Petersburg Time, 29.09.1962

Nel tardo pomeriggio di quello stesso 25 settembre 1962, il Governatore fu raggiunto telefonicamente da Robert Kennedy, che chiedeva spiegazioni per la mancata iscrizione alla *University*.

All'*Attorney General*, Ross Barnett disse che aveva dovuto mandare indietro l'ex aviere afroamericano.

RFK replicò che per consentire a quest'ultimo di frequentare le lezioni, già l'indomani, avrebbe mandato una robusta scorta di sceriffi federali (*marshal*).

Il *leader* mississippiano si mostrò sorpreso, sostenendo che non poteva *correre per tutto lo Stato* al fine di proteggere quello studente...[48]

Perché non fare una prova per sei mesi ? fu proposto da Washington.

La risposta da Jackson, però, non lasciava margini all'ottimismo: *meglio per lui non farsi proprio vedere all'università...*

Comunque, come responsabile della Polizia di Stato, il *Governor* promise che avrebbe pensato a come garantire la sicurezza personale del cittadino James Meredith.

[48] DOYLE, *Chapter Two*

L'indomani mattina, ripresero le trattative tra gli esperti legali delle due parti.[49]

Da Jackson fu di nuovo proposto un *farcical drama*, da recitare già nel pomeriggio di quel 26 settembre a Oxford, presso la *Ole Miss*.

Per consentire a James Meredith di iscriversi al semestre, gli sceriffi federali di scorta avrebbero dovuto adottare il genere di forza più dolce possibile (*the mildest kind of force.*).[50]

Ciò sarebbe andato incontro alle esigenze del *Governor* Ross Barnett, perché gli avrebbe fornito la scusa per fare un passo indietro di fronte al pugno di ferro usato da Washington per mettere fine alla desegregazione nell'Università del Mississippi.

Con il consenso del Ministro Kennedy, i *marshal* furono istruiti dunque a fare uno sforzo fisico per entrare nel campus (*to make an effort physically to force their way onto the campus.*).[51]

[49] I due esperti erano Burke Marshall (del Ministero della Giustizia) e il già citato Tom Watkins (consigliere del Governatore del Mississippi).

[50] MARSHALL Burke, *Memo to Robert Kennedy,* 27.09.2021

[51] Ibidem

Robert Kennedy chiamò di nuovo la mattina del 26 settembre '62 per ripetere che era ineluttabile rispettare la decisione della Corte Distrettuale.

Barnett rispose con enfasi che avrebbe invece obbedito alle norme del Mississippi, *poiché la Costituzione era sì la Legge primaria da applicare al territorio, ma non come dicevano i giudici* (sic). [52]

E quando RFK gli ricordò paradossalmente di essere *a part of the United States*, il Governatore si lasciò andare alla peggiore retorica: *Io siamo stati ma non so se lo siamo ancora!*

Lo sbigottito *Attorney General*, a quel punto, non poté proprio evitare di chiedergli: *state forse uscendo dall'Unione* ?

Oramai stava aleggiando lo spauracchio della secessione.

Dai calci che stiamo prendendo, sembra proprio che non le apparteniamo più fu la conclusione di questo dialogo surreale, che comunque rendeva evidente un conflitto istituzionale di straordinaria gravità.[53]

[52] DOYLE, *Chapter Two*

[53] Ibidem

Nonostante le parole bellicose pronunciate al telefono da Ross Barnett, i Kennedy vollero credere in una soluzione pacifica della controversia, secondo la proposta avanzata dal suo consigliere giuridico.

Proveniente da Memphis, quello stesso 26 settembre 1962 James Meredith atterrò all'Aeroporto di Oxford, dove lo attendevano otto sceriffi federali, con il compito di accompagnarlo alla *Ole Miss* e consentirgli di iscriversi.

Su due macchine governative, dunque, lo studente e le sue guardie del corpo si avviarono in Città, seguendo un'auto della *Mississippi Highway Patrol.*

Giunti sulla *University Avenue*, però, s'imbatterono in un blocco stradale tenuto da altri agenti della Stradale e da uomini in abiti borghesi.

Tentarono di proseguire a piedi, ma furono affrontati dal *Leutenent Governor* Paul B. Johnson che impedì loro di entrare fisicamente nel *campus*.[54]

Era dunque arrivato il momento di accennare una dimostrazione di forza, come previsto dall'accordo (forse troppo segreto) raggiunto dai giuristi delle due parti.

[54] KATAGIRI, p. 56

Il capo dei *marshal* - che, come i suoi uomini, era disarmato - volteggiò il proprio pugno chiuso vicino al viso di Johnson.

Costui, però, verosimilmente ignaro del *farsical drama* che avrebbe dovuto recitare, non si lasciò intimidire e rimase immobile. [55]

Disorientato, al comandante non rimase che mostrare il decreto giudiziario che inibiva alle autorità statali di interferire con la frequenza delle lezioni.

Il *Leutenent Governor* rigettò quel documento e per questo Barnett poi si sarebbe congratulato con lui. [56]

Fallì dunque il terzo tentativo di far iscrivere lo studente afroamericano all'Università del Mississippi.

La causa sarebbe stata, evidentemente, il mancato raggiungimento del *giusto livello di forza*; da Jackson allora giunse il suggerimento di impiegare ben venticinque sceriffi federali con *armi in pugno*, ma Washington definì questa proposta *precarious.* [57]

[55] JOHNSTON, *Mississippi Defiant Years*, p. 153

[56] KATAGIRI, p. 56

[57] MARSHALL, *Memo to Robert Kennedy*, 27.09.2021

La sera stessa di quel 26 settembre '62, in Campidoglio [58] fu ordinato alla polizia locale che, se fosse stata ostacolata dagli agenti federali, questi ultimi sarebbero dovuto essere sommariamente arrestati e condotti in cella. [59]

Una simile disposizione non era mai stata impartita da un'autorità statale e prefigurava addirittura una contrapposizione tra forze dell'ordine, con conseguenze davvero imprevedibili.

Proprio mentre si trovava alla *Ole Miss* assieme al suo *Leutenent*, il giorno dopo, il Governatore fu raggiunto telefonicamente da Robert Kennedy che proponeva di recitare una nuova sceneggiata: dei 25/30 agenti di scorta a Meredith, solo il comandante si sarebbe mostrato armato.

Barnett e Johnson, però, si dissero scettici, perché affrontare soltanto un *marshal* con la pistola d'ordinanza sarebbe stato per loro *very embarassing*. [60]

[58] Sede istituzionale dello Stato del Mississippi, nella Capitale Jackson
[59] DOYLE, *Chapter Two*
[60] Telefonate RFK - Barnett, 27.09.1962

Alla fine, avuta la parola d'onore che i due *leaders* mississippiani avrebbero fatto di tutto per mantenere l'Ordine, l'*Attorney General* dovette promettere che già in quel pomeriggio del 27 settembre '62 gli agenti di scorta dello studente sarebbero stati tutti armati.

Nelle ore successive, verso il *campus* si diressero numerosissimi estranei, formando pericolosi assembramenti nelle strade di Oxford.

Questo spinse Barnett, nel corso di altre cinque nervose telefonate con la Casa Bianca, ad ammettere di non essere più in grado di garantire la pubblica sicurezza, temendo anzi *la morte di un centinaio di persone...* [61]

Il Ministro della Giustizia assicurò che li avrebbe *mandati tutti indietro*, ma poi, preoccupato per la sorte di Meredith, scelse di bloccare il viaggio degli sceriffi che lo stavano scortando da Memphis. [62]

Naufragava così l'ultimo tentativo di accordo tra Washington e Jackson.

[61] Telefonate RFK - Barnett del 27.09.1962

[62] KATAGIRI, p. 60

A questo punto, i due Kennedy presero atto che non potevano più eludere la sfida - chiaramente a sfondo razziale - lanciata dal Mississippi al resto degli Stati Uniti.

Toccò allora a Robert, come Procuratore Generale, raccoglierla.

Con l'assenso del Presidente, un documento ufficiale fu dunque pubblicato il 27 settembre 1962 dall'Ufficio dello *U.S. Attorney General*. [63]

Per sgombrare il campo da equivoci, RFK volle scolpire sul marmo il dogma secondo cui ogni Cittadino ha il dovere di obbedire alla Legge ma anche il diritto di aspettarsi che la Legge sia *enforced*. [64]

Con questo termine giuridico dimostrava che i suoi sceriffi non avrebbero esitato ad affrontare persino la polizia statale a tutela di Meredith e di qualunque altro studente che intendesse beneficiare del processo di desegregazione nelle università del Sud.

[63] RFK, *Statement by the U.S. Attorney General*, 27.09.1962

[64] Testo originale di un passo dello Statement firmato da RFK il 27.09.1962: *the right to expect that the law will be enforced.*

Poi Robert chiamò esplicitamente in causa Ross Barnett, affermando che il suo corso politico era incompatibile con i principi su cui la stessa Unione è basata.

Citò anche la *Legislature* del Mississippi di 129 anni prima, secondo cui la cosiddetta *nullification* [65] era contraria alla lettera e allo spirito della Costituzione.

Sulla questione si sarebbe pronunciato un giudice federale l'indomani - il 28 settembre 1962 - e il Governatore aveva pur sempre la possibilità di impugnare il provvedimento.

L'obiettivo dei fratelli Kennedy era evidentemente quello di arrivare a una soluzione pacifica dell'annosa vicenda.

In alternativa, Washington avrebbe fatto eseguire gli ordini con la forza, *adottando* qualunque azione si sarebbe resa necessaria (*wathever action that ultimately may required*). [66]

[65] Controversa dottrina giuridica secondo cui ogni Stato Membro può prevenire l'applicazione sul proprio territorio di una norma federale.

[66] RFK, *Statement by the U.S. Attorney General*, 27.09.1962

Come richiamato nello *Statement* del Procuratore Generale, il 28 settembre 1962 si celebrò l'udienza di fronte alla magistratura federale.

Ross Barnett, per aver fisicamente impedito allo studente James Meredith di registrarsi all'università, fu accusato di oltraggio alla corte e condannato a una sanzione penale pecuniaria di diecimila dollari al giorno.

Fu riconosciuto colpevole pure il *Leutenent* Paul Johnson, ma con l'ammontare della pena a suo carico dimezzata rispetto al *Governor*.[67]

In polemica contro quelle sentenze, le Camere riunite dello Stato del Mississippi approvarono – in pratica all'unanimità - una risoluzione con cui, per definire l'intervento delle istituzioni degli Stati Uniti, si usavano termini gravissimi come *tyrannical*, *unconstitutional* e *illegal*.[68]

[67] JOHNSTON, *Mississippi Defiant Years,* p. 154

[68] Laws of the State of Mississippi (first ext. sess. 29-30); Journal of the Senate (first ext. sess. 42-44); Journal of the House of Representatives (first ext. sess. 30), 1962

Secondo i Senatori e i Rappresentanti, con questa politica Washington si era fatta soggiogare da *un'organizzata, militante e autoreferenziale minoranza.* [69]

Senza farsi condizionare da ciò, Robert Kennedy scrisse il 29 settembre '62 al *Board of Trustees of State Institution of Higher Learning* e al Consiglio d'Amministrazione della University of Mississippi, comunicando che a tutti i funzionari era stato ordinato di rendere esecutivi i provvedimenti giudiziari federali. [70]

E' nostro parere - fu chiarissimo il Ministro - *che il rifiuto da parte delle autorità accademiche di Oxford di registrare Meredith domani* [71] *sarebbe una trasgressione degli ordini impartiti dal Giudice Distrettuale e dalla Corte d'Appello.* [72]

[69] Laws of the State of Mississippi (first ext. sess. 29-30); Journal of the Senate (first ext. sess. 42-44); Journal of the House of Representatives (first ext. sess. 30), 1962

[70] RFK, *Telegram to Verner S. Holmes,* 29.09.1962

[71] In realtà, Meredith non avrebbe potuto registrarsi fino al Primo ottobre, dato che il giorno 30 settembre sarebbe caduto di domenica.

[72] RFK, *Telegram to Verner S. Holmes,* 29.09.1962

Aggiunse che ogni atto inteso a impedire l'iscrizione dello studente ai singoli corsi avrebbe violato anche la giurisprudenza della *Supreme Court*.

Dopo aver elogiato il contributo fornito al Paese dallo Stato del Mississippi e dalla sua grande Università, RFK ribadì: *la Magistratura ha detto inequivocabilmente che tutti noi cittadini degli Stati Uniti abbiamo la responsabilità di obbedire alla Legge ed io, come Attorney General, ho la responsabilità di farla rispettare anche con la forza (enforce).* [73]

Per la seconda volta, dunque, il Ministro della Giustizia usava il termine *enforce*, che implica l'impiego di agenti federali armati, se necessario.

La speranza, ovviamente, era di vedere i provvedimenti dei giudici applicati *with peacefully*.[74]

Il giovane Robert Kennedy concluse ricordando che il suo Ministero aveva il potere di adottare ogni *appropriate action*. [75]

[73] RFK, *Telegram to Verner S. Holmes,* 29.09.1962

[74] Ibidem

[75] Ibidem

Come scritto in un comunicato *immediate release* dell'ufficio stampa della Casa Bianca, quello stesso sabato 29 settembre John Kennedy parlò personalmente con Ross Barnett nel corso di tre telefonate.[76]

Ciò significa che erano state riprese le trattative segrete: ci si accordò, alla fine, per adottare il cosiddetto "trucco della palla nascosta".

In altre parole, il Governatore e il suo *Leutenent* Paul Johnson avrebbero potuto recarsi il Primo ottobre a Oxford, teoricamente per tentare di impedire la registrazione di James Meredith alla *Ole Miss*.

Lo studente, però, si sarebbe iscritto a Jackson, negli uffici del *Mississippi Board of Trustees of State Institutions of Higher Learning*, come già aveva provato a fare quattro giorni prima.

Quest'artificio sembrava la soluzione ideale per consentire al *Governor* di salvare la faccia di fronte agli irriducibili segregazionisti. [77]

Quella sera, tuttavia, qualcosa cambiò.

[76] Withe House Press Secretary, *Immediate Release*, 29.09.1962
[77] SANSING, *Making Haste Slowly*, 1990

Facendo ingresso al *Veterans Memorial Stadium* di Jackson per assistere alla partita tra la squadra di *football* della *Ole Miss* e quella del Kentucky, Barnett ricevette un'accoglienza trionfale da parte di quarantamila spettatori, che volteggiavano la bandiera della Confederazione del Sud. [78]

Sulle ali dell'entusiasmo, il Governatore scese in campo e, pur senza pronunciare termini come *segregation* o *integration*, al microfono urlò un messaggio inequivocabile rivolto a Washington: *amo il Mississippi, il suo popolo e le sue tradizioni; e amo e rispetto la nostra eredità!* [79]

Dopodiché fu intonato il nuovissimo inno statale, il cui ritornello diceva in sostanza: *lascia che il mondo sappia che siamo noi a condurre lo spettacolo.*

In quest'atmosfera, un importante politico sudista che avesse patteggiato segretamente con il Governo federale si sarebbe sentito di tradire l'elettorato conservatore.

[78] Accordo del febbraio 1861 sottoscritto tra i sette Stati che avevano dichiarato la secessione dagli Stati Uniti d'America.

[79] Jackson Clarion-Ledger, 30.09.1962

Sempre quella sera del 29 settembre 1962, Ross Barnett raggiunse telefonicamente il Ministro della Giustizia e, dopo essere stato rimproverato per non aver mantenuto la parola, gli propose di nuovo il trucco della palla nascosta.

Esasperato per la volubilità del Governatore, Robert Kennedy riferì al fratello John che l'accordo con Jackson era definitivamente saltato.[80]

Il Presidente, allora, diede disposizione di federalizzare la Guardia Nazionale del Mississippi e di mobilitare l'Esercito e l'Aeronautica degli Stati Uniti d'America.[81]

[80] BRANCH, *Parting the waters*, p. 659, 1988

[81] Testo ufficiale della comunicazione della Casa Bianca del 29.09.1962: *The President talked today to the Governor of Mississippi on three separate occasions. The President was unable to receive from Governor Barnett satisfactory accurances that law and order could or would be maintained in Oxford, Mississippi, during the coming week. The President is therefore federalizing units of the Mississippi National Guard, Army and Air, in case they are needed to enforce the orders of the Federal Court. Telegrams have been dispatched tonight in order that these units will be available for service on Monday.*

La battaglia di Oxford

Mentre le truppe federali si mobilitavano, tra Washington e Jackson le trattative telefoniche ripresero la domenica, ossia il 30 settembre 1962. [82]

Ross Barnett chiamò il Procuratore Generale per proporgli una nuova sceneggiata: di fronte a Meredith avrebbe nuovamente letto la *proclamation*, aggiungendo che non desiderava violenza o spargimento di sangue.

Poi, sarebbe seguita l'impugnazione delle armi da parte degli sceriffi federali.

Al sempre più spazientito RFK, tuttavia, sembrò una situazione stupida (*silly*) e pericolosa.

Suggerì invece di annunciare che la Guardia Nazionale stava intervenendo e che non poteva permettere che cittadini mississippiani rischiassero di essere considerati responsabili dell'integrazione di uno studente nero nelle istituzioni.

[82] Telefonate RFK - BARNETT del 30.09.1962

Lo farò - rispose il Governatore - *ma devo essere affrontato dai suoi uomini armati!* (sic).

Robert Kennedy ricorse allora al ricatto: il fratello John avrebbe potuto svelare in TV che il Governatore aveva disatteso il trucco della palla nascosta, nonostante fosse stato trovato soddisfacente dal suo stesso consigliere giuridico. [83]

Gli effetti devastanti di questa eventualità terrorizzarono Barnett, tanto che fu lui stesso a proporre di far pernottare James Meredith nel dormitorio della *Ole Miss* già quella domenica 30 settembre.

In questo modo lo studente sarebbe stato pronto a iscriversi l'indomani (ossia lunedì Primo ottobre 1962), subito prima dell'inizio delle lezioni, senza provocare incidenti.

In cambio, il *Governor* ottenne almeno l'assenso del Ministro della Giustizia a continuare la sua battaglia legale contro la desegregazione. [84]

[83] KATAGIRI, p. 64

[84] Telefonate RFK - JFK - BARNETT del 30.09.1962

Nel corso di un'altra telefonata, RFK disse al *Governor* che, per assicurare l'Ordine Pubblico era necessaria un'azione *strong and vocal* da parte dello Stato del Mississippi. [85]

Ross Barnett replicò di aver fatto il massimo che poteva, riferendo di aver chiesto al corpo studentesco di controllare le proprie facoltà fisiche e mentali ... ma ammise che, anzi, i ragazzi stavano cominciando a delirare (*raving*).

Un efficace passo avanti, secondo il Ministro della Giustizia, sarebbe stato quello di obbligare le autorità accademiche a espellere gli allievi per assembramenti superiori a cinque persone.

Su questo punto il Governatore si trovava anche d'accordo, ma riteneva che il problema non fossero tanto gli allievi dell'università, quanto le centinaia di *outsiders* che stavano giungendo.

A quel punto prese la cornetta John Kennedy, che gli chiese se la Polizia di Stato fosse effettivamente in grado di garantire la pubblica sicurezza.

[85] Telefonate RFK - JFK - BARNETT del 30.09.1962.

La risposta del *Governor* fu di avere a disposizione duecento agenti della *Mississippi Highway Patrol*, i quali avrebbero fatto del loro meglio, seppur disarmati.

Si disse tuttavia preoccupato per l'arrivo in città di molte persone *davvero arrabbiate* e munite di armi da fuoco.

Per evitare un bagno di sangue, dunque, suggerì caldamente al Presidente degli Stati Uniti d'America di adottare uno *statement*, che disponesse il rinvio di due o tre settimane dell'arrivo in città di Meredith.

JFK fu però esplicito: non possiamo nemmeno considerare di farlo circolare se si possono creare gravi disordini nelle strade. [86]

Il Governatore promise allora di andare di persona a Oxford e annunciare ufficialmente alla folla, mediante un megafono, che non avrebbe tollerato alcuna forma di violenza.

Tuttavia, pur volendo cooperare, non fu comunque in grado di promettere che lo studente afroamericano sarebbe riuscito a iscriversi all'università ...

[86] Telefonate RFK - JFK - BARNETT del 30.09.1962

Alle tre e mezza pomeridiane di domenica 30 settembre '62, dunque, all'aeroporto di Oxford atterrarono diversi aerei, da cui scesero 536 *marshal* in tenuta anti-sommossa. [87]

Di questi Federali, quasi un centinaio era composto di guardie carcerarie e altri trecento provenivano dai ranghi della polizia di frontiera.

Salirono tutti su sette automezzi dell'Esercito degli Stati Uniti, ognuno dei quali, ironicamente, guidato da un militare di pelle nera. [88]

Gli sceriffi raggiunsero in mezzora la *Ole Miss* e subito ne circondarono il *Lyceum*, ossia la sede amministrativa.

A ben vedere, la scelta di presidiare un edificio in cui James Meredith sarebbe andato soltanto il mattino successivo apparve poco comprensibile.

Probabilmente, ai *marshal* era stato ordinato dal Ministero della Giustizia Robert Kennedy di prepararsi con largo anticipo al difficile momento dell'iscrizione del lunedì.

[87] KENNEY, *James Meredith and the University of Mississippi*, pp. 5 ss.

[88] GENTRY, *Under Fire at Ole Miss*, p. 366

Come sarebbe stato in seguito svelato nel corso di una conferenza stampa alla Casa Bianca, esattamente alle 5.45 del pomeriggio di quella domenica 30 settembre 1962 [89], John Fitzgerald Kennedy inviò un telegramma a Ross Barnett. [90]

Il Presidente degli Stati Uniti, dovendo mettere il Governatore di fronte alle sue responsabilità, scelse le parole con oculatezza:

Per preservare il nostro sistema costituzionale il Governo Federale ha una prevaricata responsabilità di fare eseguire gli ordini delle Corti Federali.

Questi tribunali avevano ordinato che James Meredith fosse ammesso come studente dell'Università del Mississippi. [91]

[89] HATCHER, *News Conference #761*, 01.10.1962

[90] JFK, *Telegram to Ross Barnett*, 30.09.1962

[91] Testo originale della prima parte del telegramma che JFK inviò a Barnett il 30.09.1962: *To preserve our constitutional system the Federal Government has an overriding responsibility to enforce the orders of the Federal Courts. Those court have ordered that James Meredith be admitted now as a student of the University of Mississippi.*

Tre tentativi degli sceriffi federali di eseguire l'ordine del giudice sono stati vanificati dal suo personale intervento fisico e da quello del Vice Governatore coadiuvato da agenti della Polizia di Stato.

Un quarto è stato fatto all'ultimo minuto dal Ministro della Giustizia paventando l'estrema violenza e lo spargimento di sangue che diversamente avrebbero potuto verificarsi.

Alla luce di questa crisi della Legge e dell'Ordine Pubblico nel Mississippi e tenendo conto delle nostre due conversazioni telefoniche di oggi, vorrei che rispondesse subito ai seguenti quesiti. [92]

[92] Testo originale della seconda parte del telegramma JFK inviò a Barnett il 30.09.1962: *Three efforts by Federal law enforcement officials to give effects to the order have been unavailing because of your personal physical intervention and that of the Leutenent Governor supported by State law enforcement officers. A fourth was called off at the last minute by the Attorney General on advice from you that extreme violence and bloodshed would otherwise result. By view of this breakdown of law and order in Mississippi and in accordance with our two telephone conversation today, I would like to be advised at once of your response to the following questions.*

Primo, prenderà iniziative per vedere se la decisione della Corte sarà applicata e per seguire personalmente le disposizioni giudiziarie dirette nei suoi confronti? [93]

Secondo, in caso contrario, continuerà a interferire attivamente nell'esecuzione dei provvedimenti della Corte mediante interventi personali o della Polizia di Stato o in qualunque altro modo?

Terzo, gli agenti della Polizia di Stato coopereranno con gli sceriffi federali nel preservare la Legge e l'Ordine e nel prevenire la violenza durante l'esecuzione degli ordini della Corte?

[93] Testo originale della terza parte del telegramma che JFK inviò a Barnett il 30.09.1962: *First, will you take action to see that the Court order is enforced and personally follow the Court's direction to you ? Second, if not, will you continue to actively interfere with enforcement of the orders of the court through your own actions or through the use of State law enforcement officials or in any other way ? Third, will State law enforcement officials cooperate in maintaining law and order and preventing violence in connection with Federal enforcement of the Court orders ?*

Nell'ambito di questa collaborazione, farà subito dei passi ufficiali per proibire il formarsi di assembramenti nella zona di Oxford durante questo difficile periodo e chiederà alle autorità universitarie di approvare regolamenti che scoraggino gli studenti dal partecipare a questo genere di manifestazioni o affollamenti ?

Come Governatore del Mississippi, si assumerà la responsabilità di garantire la Legge e l'Ordine in questo Stato quando l'ordine della Corte sarà eseguito ?

Vorrei sentirla stasera a telefono.

Spero in una sua piena cooperazione e assistenza per conciliare le nostre responsabilità. [94]

[94] Testo originale della quarta parte del telegramma che JFK inviò a Barnett il 30.09.1962: *In this connection, will you at once take steps to prohibit mobs from collecting in the Oxford area during this difficult period, and will you call on the University officials to issue regulations to prevent students from participating in demonstrations or mob activity ? At Governor of the State of Mississippi, will you take the responsibility for maintaining law and order in the State when the Court orders are put into effect ? I would like to hear from you this evening by wire. I hope for your complete cooperation and assistance in meeting our responsibilities. John F. Kennedy President of the United States.*

Di fronte al *Lyceum*, nel tardo pomeriggio di quella domenica si assembrarono centinaia di persone, in massima parte studenti, protestando a gran voce contro la desegregazione nell'università.

Il Governatore garantì personalmente al Presidente degli Stati Uniti, nel corso di una telefonata tenuta alle sette di sera, che avrebbe fatto del suo meglio per mantenere l'Ordine e che si sarebbe recato personalmente alla *Ole Miss* nel giro di un'ora.[95]

Durante la conversazione, John Kennedy fu informato che alcuni manifestanti stavano maneggiando fucili di precisione; Barnett, però, sembrava più interessato a far capire a Washington che aveva promesso ai suoi elettori di non arrendersi mai...

A quel punto, JFK perse la pazienza: *ma non credo che i cittadini del Mississippi vorrebbero che un sacco di gente morisse!*

Dopo questo momento di tensione, i due *leader* concordarono che la priorità era di impiegare tutti i poliziotti disponibili in ausilio agli sceriffi federali.

[95] Telefonate JFK - BARNETT, 30.09.1962

Come forza d'interposizione tra i *marshal* e quella folla minacciosa, si schierarono dunque gli agenti della *Mississippi Highway Patrol*. [96]

Col passare dei minuti, giunsero almeno altri duecento individui, ben più anziani degli allievi della *Ole Miss*, per impedire fisicamente l'iscrizione dello studente afroamericano.

I dipendenti dell'università - di turno quella domenica - al fine di prevenire il verificarsi d'incidenti, pregarono tutte queste persone di tornare a casa.[97]

L'appello rimase però inascoltato e anzi, al calare del buio, i dimostranti si mostravano sempre più minacciosi.

Ciò che però nessuno sapeva era che Meredith si trovava già nel *campus*.

Scortato da funzionari del Ministero della Giustizia, infatti, James aveva segretamente raggiunto *Baxter Hall*, un edificio piuttosto lontano dal *Lyceum*.[98]

[96] GENTRY, pp. 366-416

[97] Successivamente, il Ministro Robert Kennedy avrebbe speso una parola di ringraziamento nei confronti dei funzionari amministrativi della *Ole Miss* per la responsabile collaborazione fornita in quella drammatica notte.

[98] KENNEY, p. 8

Robert Kennedy aveva telefonato a Ross Barnett alle sei pomeridiane di quella domenica 30 settembre 1962 per comunicarglielo.[99]

A rendere pubblica la presenza del contestatissimo studente all'interno dell'ateneo, quindi, fu proprio il Governatore, dagli schermi di una TV statale alle 7.30: *per evitare un bagno di sangue*, si giustificò. [100]

Mezzora dopo, toccava al Presidente tenere un Discorso alla Nazione sulle grandi reti radiotelevisive, annunciando che *il Signor James Meredith è ora ospitato nel campus dell'Università del Mississippi.*

Poi JFK rilevò che ciò era stato possibile *senza utilizzare la Guardia Nazionale o altre truppe:* scelse queste precise parole *nella speranza che i poliziotti statali e federali avrebbero continuato a essere sufficienti.* [101]

[99] Telefonate RFK - BARNETT, 30.09.1962

[100] BARNETT, *Statement*, 30.09.1962

[101] Testo originale del Discorso alla Nazione del 30.09.1962: *This has been accomplished thus far without use of National Guard or other troops. And it is to be hoped that the law enforcement officers of the State of Mississippi and the Federal Marshals will continue to be sufficient in the future.*

Verosimilmente, parlò in quel modo anche per mettere in chiaro che, se necessario, era pronto a dichiarare la legge marziale.

Dopo aver fatto riferimento ai vari passaggi giudiziari intentati da James Meredith per esercitare il diritto a iscriversi all'Università del Mississippi, il Presidente affrontò il passo più indicativo del suo discorso televisivo:

I miei obblighi previsti dalla Costituzione e dalle leggi degli Stati Uniti sono di far rispettare gli ordini impartiti dalla magistratura con ogni mezzo necessario e con quel minimo di forza e di disordine civile che le circostanze permettono. [102]

John Kennedy era dunque cosciente sul fatto che si stava passando alla fase in cui il Governo, per essere credibile, doveva usare mezzi che implicavano violenza, sperando di non alzare ulteriormente il tiro.

[102] Testo originale del Discorso alla Nazione del 30.09.1962: *My obligation under Constitution and statutes of the United States was and is to implement the orders of the Court with whatever means are necessary, and with as little force and civil disorder as the circumstances permit.*

Il Presidente, quindi, fu esplicito sulle decisioni già prese e su quelle che avrebbe potuto prendere: *Per questo ho federalizzato la Guardia Nazionale del Mississippi come il più appropriato strumento per garantire la Legge e l'Ordine mentre la polizia federale è impegnata a far applicare i provvedimenti della Corte, affiancandola con ogni mezzo di coercizione civile e militare che fosse richiesto.* [103]

Proprio come il fratello Robert, John Kennedy faceva dunque un preciso riferimento al fatto che i *marshal* presenti sul posto erano pronti allo scontro fisico (*enforcement*) e, se necessario, avrebbero avuto il supporto dei soldati locali.

Preferì, tuttavia, non esasperare i toni con la minaccia di impiegare pure le Forze Armate, come in suo potere.

[103] Testo originale del Discorso alla Nazione del 30.09.1962: *It was for this reason that I federalized the Mississippi National Guard as the most appropriate instrument should any be needed to preserve law and order while United States Marshals carried out the orders of the court and prepared to back up with whatever other civil or military enforcement might have been required.*

Grazie ad un televisore acceso in una delle palazzine limitrofe al giardino alberato chiamato *Grove*, il discorso di JFK arrivò in pochi secondi alla folla, che ebbe una reazione rabbiosa e spropositata.

In base alle testimonianze raccolte dal *Federal Bureau of Investigation (FBI)* [104], ci fu un primo lancio di mattoni - molto probabilmente presi dal vicino cantiere che avrebbe ospitato il *Department of Biology* - verso lo schieramento dei *marshal*.

Il tiro di oggetti contundenti diventò molto più intenso, costringendo gli sceriffi a serrare le fila per proteggersi l'un l'altro.

A infrangersi fu il vetro di una finestra del *Lyceum* e poi si sentirono distintamente degli spari. [105]

Fra le 8.30 e le 9 di quella sera del 30 settembre 1962, infatti, furono sicuramente esplosi colpi di armi da fuoco provenienti dalle vicinanze dell'edificio in costruzione di Biologia. [106]

[104] Il Federal Bureau of Investigation è una forza di polizia federale

[105] GENTRY, pp. 366-416.

[106] Idem, p. 1977

A quel punto, gli sceriffi reagirono all'aggressione esplodendo candelotti di gas lacrimogeno, il che avvolse parte del *campus* in una fitta nebbia.

Subito dopo, accadde l'episodio più controverso: i poliziotti della Stradale avrebbero abbandonato lo schieramento, facendo così venir meno l'interposizione.

Ne seguì una vera e propria battaglia.

Alcuni dei rivoltosi avevano realizzato delle rudimentali fionde con pezzi di cemento grandi come un pallone da *football*, con cui riuscivano a lanciare sassi dall'altra parte della strada, spaccando qualunque cosa colpissero. [107]

Contro i *marshal* fu gettato davvero di tutto, come mattoni, sassi, bottiglie *molotov* e addirittura acido da batteria.

Molte automobili parcheggiate attorno al *Grove* furono pesantemente danneggiate o incendiate.

Agli agenti federali era stato ordinato dall'*Attorney Generale* di non sparare: il loro compito consisteva nel provvedere che Meredith fosse ammesso all'università in sicurezza, in mezzo a una folla sempre più violenta.

[107] STAPLE, *The US Marshal and the integration*, www.usmarshals.gov

Se non avessero obbedito, forse ci sarebbe stato un massacro; tuttavia, in questo modo i Federali rimasero un bersaglio dei colpi di arma da fuoco che cominciarono a essere esplosi. [108]

Alle dieci di quella drammatica sera del 30 settembre 1962, ci fu un'ennesima conversazione tra Washington e Jackson. [109]

Ormai la situazione era fuori controllo.

In pratica, la Casa Bianca si era resa conto dell'oggettiva difficoltà dei *marshal* a garantire il mantenimento dell'Ordine Pubblico, soprattutto dopo l'imprevisto ritiro dei *troopers* della Stradale.

Non era più sufficiente un'operazione di polizia, ancorché con l'impiego di mezzo migliaio di agenti: era divenuto necessario un intervento militare.

Dopo essersi consultato con il fratello Robert, il Presidente degli Stati Uniti d'America John Fitzgerald Kennedy firmò dunque un ordine esecutivo che imponeva la legge marziale.

[108] STAPLE, *The US Marshal and the integration*, www.usmarshals.gov

[109] SALINGER, *News Conference #764*, 01.10.1962

Nel preambolo dell'Ordine Esecutivo del 30 settembre, Kennedy denunciava la responsabilità del Governatore, dei funzionari statali e degli ufficiali di polizia. [110]

E, più in generale, di tutte quelle persone che, individualmente o mediante illegittime riunioni, congiure e cospirazioni, si erano volontariamente opposte o avevano ostacolato l'esecuzione degli ordini dei giudici federali.

Tutto ciò, infatti, impediva il regolare corso della Giustizia e rendeva impraticabile l'osservanza della Legge nello Stato del Mississippi.

[110] Testo originale dell'*Executive Order* firmato da JFK il 30.09.1962: *Whereas the Governor of the State of Mississippi and certain law enforcement officers and other officials of the State, and other persons, individually and in unlawful assemblies, combinations and conspiracies, have been and are willfully opposing and obstructing the enforcement of orders entered by the Unite States District Court for the Southern District of Mississippi and the United States Court of Appeals for the Fifth Circuits; and whereas such unlawful assemblies, combinations and conspiracies oppose and obstruct the execution of the laws of the Unite States, impede the course of justice under those laws and make impracticable to enforce those laws in the State of Mississippi by the ordinary course of judicial proceedings.*

Poi, JFK ricordava di aver espressamente richiamato l'attenzione di Barnett sui pericoli esistenti e sulle obbligazioni assunte, senza aver ricevuto un'adeguata assicurazione, circa l'adeguamento agli ordini della Corte e il mantenimento dell'ordine pubblico. [111]

In virtù dei poteri conferiti al Presidente dalla Costituzione e dal Codice Penale degli Stati Uniti, dunque, intimava a tutti di cessare di ostacolare la Giustizia e di ritirarsi pacificamente.

[111] Testo originale dell'*Executive Order* firmato da JFK il 30.09.1962: *Whereas I have expressly called the attention of the Governor of Mississippi to the perilous that exists and to his duties in the premises, and have requested but have not received from him adequate assurance that the orders of the courts of the United States will be obeyed and that law and order will be maintained; now, therefore I John F. Kennedy, President of the United States, under and by virtue of the authority vested in me by the Constitution and laws of the United States, including Chapter 15 of Title 10 of the United State Code, particularly sections 332,333 and 334 thereof, do command all persons engaged in such obstructions of justice to cease and desist therefrom and to disperse and retire peaceably forthwith; whereas the commands contained in this proclamation have not been obeyed and the obstruction of enforcement of those court orders still exists and threatens to continue.*

Il Presidente degli Stati Uniti d'America, quindi, autorizzava il Ministro della Difesa ad adottare ogni misura necessaria per rimuovere (*enforce*) tutti gli ostacoli all'applicazione degli ordini della magistratura federale, compreso l'uso delle Forze Armate e della Guardia Nazionale del Mississippi. [112]

[112] Testo originale dell'*Executive Order* firmato da JFK il 30.09.1962: *Section 1. The Secretary of Defense is authorized and directed to take all appropriate steps to enforce all orders of the United States District Court for the Southern District of Mississippi and the United States Court of Appeals for the Fifth Circuit and remove all obstructions of justice in the State of Mississippi. Section 2. In furtherance of the enforcement of the aforementioned orders of the United States District Court for the Southern District of Mississippi and the United States Court of Appeals for the Fifth Circuit, the Secretary of Defense is authorized to use such of the armed forces of United States as he may deem necessary. Section 3. I hereby authorize the Secretary of Defense to call into the active military service of the United States, as he may deem appropriate to carry out the purposes of this order, any or all of the units of the Army National Guard an of the Air National guard of the State of Mississippi to serve in the active military service of the United States an indefinite period and until relieved by appropriate orders.*

Nel frattempo, all'interno del *campus* della *Ole Miss* la battaglia infuriava.

Uno dei rivoltosi s'impossessò di un *bulldozer* e - sul lato destro del *Grove* (guardando il *Lyceum*) - lo guidò in direzione dei *marshal*, prima di gettarsi fuori dall'abitacolo; un agente riuscì, però, a salire a bordo e a spegnere il motore prima che raggiungesse i colleghi.

Quasi nel medesimo luogo, fu lanciato anche un automezzo adibito allo spegnimento degli incendi; solo a quel punto, nonostante la visibilità ridotta dai gas lacrimogeni, gli sceriffi furono costretti a sparare. [113]

A mezzanotte, il Governatore del Mississippi chiamò ancora il Presidente degli Stati Uniti d'America, nel disperato tentativo di ottenere l'allontanamento di James Meredith dall'università.

Evidentemente, Ross Barnett non si rendeva proprio conto dell'impossibilità di adottare un simile provvedimento, in quelle condizioni di estremo pericolo per lo studente.

[113] Ciò verrà poi confermato dalle indagini federali, che avrebbero rinvenuto numerosi fori sui tubi di gomma del veicolo.

Di fronte all'intransigenza di JFK, Barnett chiuse la lunga serie di trattative telefoniche, annunciando che al popolo deluso avrebbe gridato: *non mi sono affatto arreso né lo farò mai e vincerò questa battaglia !* [114]

Proprio in quei momenti, accolti da una fitta sassaiola, nel *campus* stavano arrivando i primi sessantotto uomini dell'Unità di Oxford della *Mississippi National Guard*.

Quest'ultima, invero, non aveva mai ricevuto l'ordine di affiancare la Stradale; al Governatore, quindi, il Comandante dovette comunicare che i suoi quattordici mila uomini erano ora agli ordini di Washington. [115]

Poi, mediante elicotteri e autobus, accorreva pure il 503° Battaglione della *Military Police*, in mezzo al fuoco delle *molotov* lanciate contro di loro.[116]

I poliziotti militari si diressero verso l'edificio YMCA e, indossando maschere antigas, affrontarono con la baionetta innestata sui fucili le retrovie dei rivoltosi. [117]

[114] KATAGIRI, P. 69

[115] Mississippi National Guard, *Immediate release*, 30.09.1962

[116] DOYLE, pp. 224-225

[117] SCHEIPS, *Role of Federal Military Forces*, pp. 111 e ss.

Arrivarono all'università anche gli altri reparti del 108° di Cavalleria della *National Guard* e il 155° reggimento di Fanteria dell'Esercito degli Stati Uniti.

Dopo ore di battaglia corpo a corpo, alle sei del mattino del primo ottobre 1962, le Forze Armate dichiararono che il *campus* era sotto controllo. [118]

Il Ministero degli Interni stilò il bilancio di quella folle notte e un quotidiano di Memphis (Tennessee) riportò altri dettagli; dal combinato disposto di questi documenti, è possibile quindi una prima valutazione di quanto accaduto. [119]

Innanzitutto, più di centosessanta automobili parcheggiate all'interno del *campus* erano state danneggiate, incendiate o completamente distrutte: già questo potrebbe dare l'idea del particolare livello di violenza scatenata dai segregazionisti.

Circa duecento persone, di cui soltanto un paio di dozzine erano studenti dell'Università del Mississippi, furono arrestate.

[118] SANSING, p. 303.

[119] GENTRY, pp. 468-652

Un'ottantina di *marshal* accusò ferite di varia entità: tra i casi più gravi si registrò uno sceriffo colpito al petto da un proiettile e un altro con il gomito fratturato, mentre un terzo, in pericolo di vita, sarebbe stato salvato dai medici.

Oltre a quaranta soldati dello *US Army* e della Guardia Nazionale, uscirono malconci dai furiosi scontri anche quindici guardie carcerarie.

Più di settanta uomini della polizia di frontiera accusarono contusioni, sebbene non gravi; fatta eccezione per quell'agente che si era rotto il ginocchio e per il suo collega al quale avevano sparato a un'anca, fortunatamente colpito solo di striscio.[120]

Robert Kennedy si sarebbe poi congratulato con lo *US Border Patrol* per il *significant contribution* offerto dal Reparto del Texas.[121]

[120] GENTRY, pp. 468 e 602

[121] Nella lettera inviata al Comandante Raymond L. Harshman il 19.12.1962, RFK avrebbe anche scritto: *le ferite riportate testimoniano che la polizia di frontiera ha agito con vero coraggio e l'intervento si è reso necessario per garantire eguali diritti tra i cittadini.*

Nell'elenco dei feriti stilato dalle Autorità di Washington comparivano pure tre poliziotti della *Mississippi Highway Patrol*.

Uno di loro, in pericolo di vita, fu portato d'urgenza all'ospedale di Jackson dove fortunatamente trovò provvidenziali cure.[122]

Ciò potrebbe dimostrare che la Stradale era effettivamente rimasta nello schieramento di interposizione tra i manifestanti e i *marshal*.

O almeno fino a quando i primi non avevano cominciato a scagliare mattoni e altri oggetti contro i secondi, costringendo questi ultimi a difendersi ricorrendo al gas lacrimogeno.

Con ogni probabilità, alcuni sceriffi federali devono aver puntato in maniera maldestra il lancia-candelotti ad altezza d'uomo, colpendo alla schiena gli agenti della polizia statale.

Mentre altri tiri, più parabolici, avrebbero raggiunto frontalmente gli aggressori, tra i quali ci furono ben ventotto contusi.

[122] GENTRY, pp. 652 ss.

Anche tra i giornalisti si registrarono feriti: uno fu centrato al dorso da un pallino e un altro fu raggiunto allo stomaco da un candelotto di gas lacrimogeno.

Sul campo di battaglia, purtroppo, i soccorritori non riuscirono a salvare un cronista straniero.

Paul Guihard lavorava da un paio d'anni negli Stati Uniti per conto della *France Press* e quella sera, accompagnato da un fotografo, era giunto alla *Ole Miss* alle 8.40, dopo che un agente della *Mississippi Highway Patrol* gli aveva detto che *entrava nel campus a suo rischio e pericolo.* [123]

Tuttavia, notando che tutti gli altri poliziotti stavano ridendo e scherzando, non deve aver creduto possibile che si stesse avventurando nel cuore della peggior crisi istituzionale scoppiata dalla fine della schiavitù. [124]

Il Francese sarebbe stato ucciso verso le nove, vicino all'edificio YMCA con un *revolver* calibro 38: il proiettile gli aveva trafitto il cuore entrando dalla schiena.

[123] DOYLE, *An American Insurrection,* p. 162

[124] Dopo la Guerra di Secessione, la schiavitù divenne illegittima con l'entrata in vigore del XIII emendamento della Costituzione, nel 1865.

Gli sceriffi federali, in effetti, avevano in dotazione la *Smith & Wesson*, un'arma compatibile; chiunque, però, avrebbe potuto acquistarla in un negozio di armi.

Il risultato del *test* sulle pistole d'ordinanza (calibro 38) sarebbe poi stato negativo, sebbene effettuato soltanto su 367 *revolver*.

Nei giorni precedenti, il Senatore McLaurin aveva invitato il cronista presso un circolo riservato a persone di pelle bianca affinché scrivesse un servizio *favorable* al Mississippi: ciò dimostra forse che i *marshal* gli hanno sparato alle spalle perché amico dei segregazionisti? [125]

Una seconda ipotesi è che, al contrario, Guihard sia stato punito per il generalizzato clima di odio che si nutriva nei confronti di coloro che scrivevano sulle testate nazionali, le quali spesso dipingevano il Sud come un covo di razzisti ignoranti.

Il pomeriggio del 30 settembre '62, invero, un drappello di giovinastri aveva brutalmente aggredito un *reporter* munito di telecamera, fortunatamente salvato dall'intervento di due colleghi locali.

[125] GENTRY, pp. 533-2012

Inoltre, l'inviato del periodico *Newsweek* fu duramente malmenato [126] e l'auto di un cronista proveniente da Dallas addirittura smantellata. [127]

A pochi metri dal cantiere di *Biology*, giaceva anche il cadavere di Ray Gunter, un giovane cittadino di Oxford che si guadagnava da vivere riparando *juke box*.

Probabilmente si era avvicinato troppo al luogo degli scontri, per fatale curiosità.

Del resto, il ritrovamento di dozzine di cartucce calibro 22 proprio vicino al cantiere di quell'edificio in costruzione avvalorerebbe la testimonianza di chi aveva visto alcuni cecchini sparare dal tetto. [128]

Tutta questa violenza era stata provocata da centinaia di persone che non accettavano la fine della segregazione razziale nell'Università del Mississippi.

Alle otto del mattino di quello storico giorno, il cittadino nero James Meredith poté finalmente frequentare la sua prima lezione di storia coloniale.

[126] Newsweek, 15.10.1962

[127] Life, 12.10.1962

[128] GENTRY, p. 1977

Le reazioni

Lunedì, Primo ottobre '62, la stampa locale si spaccò in due nel commentare gli scontri della notte precedente e così pure il mondo imprenditoriale. [129]

Tutte le autorità mississippiane, invece, s'indignarono nei confronti dei Kennedy.

A cominciare dal Rappresentante degli Studenti della *Ole Miss*, il quale pubblicò provocatoriamente una sorta di *declaration of emergency*, perché la sua università era stata occupata dalle Forze Armate. [130]

I due Senatori del Mississippi al Congresso di Washington definirono il lancio dei candelotti lacrimogeni *un-necessary and illogical* e denunciarono il dilettantismo degli sceriffi federali e i metodi ingiustificati del Ministero della Giustizia che hanno provocato i tumulti. [131]

[129] EAGLES, pp. 2-12

[130] WILSON, *Declaration of Emergency*, 01.10.1962

[131] EASTLAND - STENNIS, *Congressional Record*, Senate, 01.10.1962

Secondo il Deputato eletto nel Collegio in cui è ubicata la città di Oxford, i giudici federali avevano violato la Costituzione, usando un potere nudo (*naked*) e definendo inevitabile il risultato.[132]

Washington reagì immediatamente per negare la tesi secondo cui sarebbero stati i *marshal* a causare la sommossa.

Il Ministero della Giustizia dichiarò che l'arrivo di James Meredith al *campus* nel *week end* era stato concordato con il Governatore del Mississippi.[133]

Lo stesso Ross Barnett, del resto, confermò in televisione di essere stato sempre in contatto con la Casa Bianca, suggerendo di non far entrare lo studente nero nel *campus* al fine di prevenire incidenti.[134]

Di fronte all'insistenza del Presidente degli Stati Uniti, aveva allora proposto di farlo la domenica, perché il lunedì mattina, con la città affollata, avrebbero potuto esserci anche centinaia di morti ...

[132] WHITTEN, *Congressional Record*, House of Representatives, 01.10.1962
[133] RFK Papers (EAGLES, pp. 15-16)
[134] EAGLES, p. 16

Su questo punto, Barnett diceva in sostanza la verità: l'idea di introdurre James nel *campus* già dal giorno prima della registrazione era stata sua.

Non svelava, ovviamente, quale fosse il vero pericolo e cioè che JFK raccontasse in pubblico del mancato rispetto dell'accordo segreto raggiunto tra Washington e Jackson per evitare il reale uso della violenza.

La trasmissione televisiva assunse poi connotati grotteschi, quando il Governatore volle individuare la causa della sua impossibilità a mantenere l'Ordine a Oxford proprio nel fatto che il comando della Guardia Nazionale del Mississippi gli era stato sottratto con la federalizzazione.

Anzi, avendo esercitato il ruolo di aggressori dall'esterno, i Kennedy avrebbero dovuto assumersi tutta la responsabilità per la tragedia consumatasi. [135]

L'unica soluzione che il *Governor* seppe proporre, infine, fu quella di far ritirare dal *campus* della *Ole Miss* sia i soldati che ... lo stesso Meredith.

[135] EAGLES, p. 17

Durante un'altra comparsa in TV, il *Governor* invitò i cittadini a mantenere la calma, sebbene avesse paragonato Oxford a un *armed camp* che teneva i residenti ostaggi dello strapotere di Washington.

Di fronte ai telespettatori, poi, affermò con arroganza che James Meredith non possedeva le qualità mentali e morali per essere uno studente dell'università.

E, nel difendere a spada tratta la normativa statale, proclamò che si sarebbe opposto alla *illegal invasion* con ogni mezzo legale a disposizione.

In coerenza con queste parole tutt'altro che concilianti, Barnett aveva ordinato che la bandiera del Mississippi fosse collocata a mezz'asta, poiché *l'invasione dello Stato aveva causato un bagno di sangue tra i cittadini.* [136]

Invece, l'Assistente di Robert Kennedy ricordò - sempre mediante un'intervista - che Washington aveva cercato un'intesa con le autorità del Mississippi per sistemare lo studente nel *campus* senza incidenti.

Era stato chiesto al Governatore, infatti, se i suoi agenti avrebbero avuto la situazione sotto controllo.

[136] Memphis Commercial Appeal, 02.10.1962

Sempre secondo il Vice Procuratore Generale, Ross Barnett aveva assicurato che il personale della sua polizia era in grado di garantire l'ordine all'interno della *Ole Miss*.

Dopodiché l'Ufficio dell'*Attorney General* accusò il Governatore del Mississippi di aver rinnegato le promesse fatte, perché gli agenti della Stradale si erano ritirati subito dopo l'inizio delle violenze.

Anche quel dirigente ministeriale diceva il vero: appreso che già alle sette di sera erano stati esplosi dei colpi di fucile contro i *marshal*, infatti, il Presidente Kennedy volle sapere *quanti uomini c'erano a disposizione*.

E il *Governor* aveva risposto *duecentoventi*, assicurando poi che i poliziotti avrebbero fatto quanto era in loro potere. [137]

A questo punto bisognerebbe capire quale fosse stato effettivamente il ruolo della *Highway Patrol*: aveva davvero abbandonato il *campus*, consentendo alla folla di aggredire gli sceriffi federali?

[137] Telefonata JFK - BARNETT, 30.09.1962

Negando di aver fatto ritirare i suoi agenti, Barnett si disse convinto che essi avevano avuto la situazione sotto controllo fino a quando i *selvaggi marshal* non decisero di adottare l'inaspettata e non necessaria azione del lancio dei lacrimogeni.[138]

Secondo il *Leutenent Governor* Johnson, se un piccolo numero di poliziotti della Stradale si era effettivamente allontanato quando è scoppiata la rivolta è stato solo perché ... la loro maschera anti-gas non funzionava. [139]

Forse si contraddisse un po', sostenendo che lo Stato non avrebbe certo impiegato i suoi *troopers* per mantenere Meredith all'università né, tanto meno, *per fargli da balia*.

Nel cercare di minimizzare l'intera situazione, nemmeno il Capo della Polizia Stradale si rese molto credibile: dichiarò, infatti, che a provocare la reazione degli sceriffi federali, in realtà, era stato giusto il lancio di ... un uovo. [140]

[138] EAGLES, p. 17

[139] Idem, p. 19

[140] FBI, *New Orleans to Director FBI*, 03.10.1962

Una seconda dichiarazione del Colonnello Birdsong, questa volta apparentemente più seria, tentò di alleggerire la responsabilità dei suoi agenti: essi si sono sì allontanati dallo schieramento, ma per andare a presidiare l'entrata del *campus*.

In questo modo, avrebbero impedito a personaggi estranei all'università di introdurre armi pesanti; altrimenti, *nessuno dei marshal sarebbe rimasto vivo sino alla luce del nuovo giorno*! [141]

Riepilogando, solo il Governatore Ross Barnett continuava a pensare che la Stradale fosse rimasta impavidamente a fronteggiare i rivoltosi.

Il suo Vice sosteneva invece che una parte aveva abbandonato la posizione per malfunzionamento delle maschere, mentre per il Comandante la *Highway Patrol* si era spostata per proteggere i Federali.

Tutti, però, sorvolavano sul fatto che contro gli uomini di Robert Kennedy, quella notte, era stato lanciato di tutto e avevano persino sparato.

[141] GENTRY, p. 1977

Nel tardo pomeriggio del primo ottobre 1962, il Ministro Kennedy sentì dunque di elogiare pubblicamente i suoi uomini.

Dopo la fuga della polizia locale, scriveva Robert nello *Statement*[142], i *marshal* dovettero affrontare oltre duemilacinquecento persone che lanciavano mattoni, bottiglie e bombe, mentre dei cecchini, protetti da buio, facevano fuoco contro di loro.[143]

Eppure, l'*Attorney General* aveva dato precise istruzioni di non sparare.[144]

[142] *Statement by Attorney General Robert F. Kennedy*, 31.10.1962

[143] Testo originale della prima parte dello *Statement* di RFK del 01.10.1962: *The federal marshals who finally preserved order in Oxford, Mississippi, aboved bravery and devotion to duty in keeping with the highest tradition of law enforcement officers of this nation. When the state police left, they were faced with an unruly mob of students and hoodlums numbering more than 2,500 over an extended period of time. Bricks, bottles, fire bombs and shoots from secret snipers in the dark seriously menaced their personal safety. Yet despite this extreme provocation, the marshal acted with restraint and judgment. They fully obeyed orders to use the minimum force necessary to protect lives and refrained from returning fire.*

[144] www.usmarshals.gov/history/miss/index.html

In base alla riflessione di RFK, se il gas lacrimogeno non fosse arrivato all'ultimo momento; se i *marshal* non avessero osservato gli ordini; se, infine, essi avessero perso la testa cominciando a far fuoco contro la folla, si sarebbe verificato un gigantesco bagno di sangue.

Sebbene quella manifestazione non autorizzata e violenta avesse minacciato la loro sicurezza, gli sceriffi federali riuscirono a tenere la loro posizione, dimostrando coraggio, abilità ed eroismo. [145]

[145] Testo originale della seconda parte dello *Statement* di RFK del 01.10.1962: *The deputies were out there with instructions not to fire. They were fired on, they were hit, things were thrown at them. It was an extremely dangerous situation. ... And I think it was that close. If the tear gas hadn't arrived in that last five minutes, and if these men hadn't remained true to their orders and instructions, if federals had lost their heads and started firing at the crowd, you would have had immense bloodshed, and I think it would have been a very tragic situation. ... So to hear these reports that were coming in to the President and to myself all last night - when the situation with the state police having deserted the situation, and these men standing up there with courage and ability and great bravery - that was a very moving period in my life.*

Il 6 ottobre 1962, fu pubblicato uno *Statement* [146] anche da parte del *Mississippi Department of Archives*.

Il Governatore - vi si legge - *in nessun momento della domenica o della notte successiva ha dato istruzioni alla Polizia Stradale o a suoi reparti di lasciare l'Università e nemmeno Oxford; le istruzioni agli agenti sono state quelle di rimanere sulla scena e di fare il possibile per mantenere l'Ordine e far rispettare la Legge.*

Nonostante questo diniego ufficiale, il sospetto che la *Highway Patrol* avesse evitato di fermare i rivoltosi sembrerebbe, in realtà, più che fondato.

Infatti, il Comandante del primo reparto dell'Esercito che quella notte stava raggiungendo il *Lyceum*, riferì che i suoi soldati erano stati accolti dal lancio di bottiglie da parte di teppisti, sotto lo sguardo dei *troopers* statali, *languidamente* appoggiati alla macchina.

Non era riuscito ad ottenere l'intervento dei poliziotti nemmeno il Sindaco di Oxford, che si sentì rispondere che *non ne avevano l'autorità*. [147]

[146] GENTRY, p. 1977

[147] GALLAGHER, p. 69

La medesima scena accadde alcune ore dopo, quando in città tre pattuglie della Stradale rimasero passive di fronte ad una violenta sassaiola scatenatasi contro i mezzi dello *US Army*.

Un testimone disse poi di aver visto, durante gli scontri, i poliziotti ridere mentre degli studenti lanciavano pietre e bottiglie *molotov* contro gli sceriffi federali, senza fare nulla per impedirlo.[148]

Eppure, quindici agenti della *Mississippi Highway Patrol* si devono essere sentiti profondamente offesi da un periodico nazionale, che aveva riportato la scomposta affermazione pronunciata da un alto dirigente del Ministero della Giustizia.

Costui aveva invero dichiarato a un giornalista che gli uomini della Polizia di Stato - definiti *bastard*, con un linguaggio sicuramente inappropriato - se ne erano andati dal *campus*, lasciando i *marshal* da soli ad affrontare l'aggressione della folla segregazionista. [149]

[148] GENTRY, p. 1977

[149] MASSIE, *Wat's next in Mississippi ?*, Saturday Evening Post, 10.11.1963

Da un punto di vista giudiziario, la speranza di fare luce sulla battaglia di Oxford fu vana.

Contro il Governatore e il suo *Leutenent* che non si erano presentati di fronte ai giudici della Louisiana, venne avviata un'altra azione penale per *oltraggio alla corte*, che però sarebbe stata archiviata. [150]

La Procura Federale riuscì poi a portare in tribunale alcuni membri del gruppo armato *Alabama Volunteers*, per aver partecipato agli scontri nella University of Mississippi; ma alla Giuria, composta solo da bianchi, bastò un'ora per dichiararli innocenti. [151]

Alcuni giorni prima, un disabile della Georgia che non aveva negato la sua ideologia neonazista - per di più difeso da un avvocato appartenente al famigerato KKK [152] - era stato assolto dall'accusa di aver fornito armi e benzina ai rivoltosi della *Ole Miss*, di fronte ad una giuria composta da persone di pelle bianca. [153]

[150] EAGLES, pp. 37 ss.

[151] The National Observer, Washington DC, 28.01.1963

[152] Ku Klux Klan, associazione a delinquere di stampo razzista

[153] Jackson Daily News, 16.01.1963

Ci si doveva aspettare un procedimento penale attendibile almeno per la morte delle due persone nel *campus*: il giornalista francese Paul Guihard e il cittadino mississippiano Ray Gunter.

In effetti, dopo le 8.30 di quella sera del 30 settembre 1962, testimoni sentirono colpi di armi da fuoco, forse provenienti dal luogo in cui sarebbe stato trovato il corpo del cronista.[154]

I primi indizi furono raccolti dal *Grand Jury* della Contea in cui è ubicata la città di Oxford. [155]

Quest'organismo giudiziario, per la verità, non rappresentava un limpido esempio di imparzialità, dato che il giudice - nominato dal Governatore Barnett - da privato cittadino aveva ottenuto un risarcimento per danni nientemeno che ... dal futuro Presidente John Kennedy, per un incidente stradale accaduto a Los Angeles. [156]

[154] GENTRY, p. 1977

[155] *Charge to the Lafayette County Grand Jury by Judge W.M. O'Barr*, 12.11.1962

[156] New York Times, 17.11.1962

Ad ogni modo, il sospetto di aver sparato con un'arma leggera nei pressi dell'edificio YMCA cadde su un soldato della Polizia Militare.[157]

Questi tuttavia non poté nemmeno essere interrogato perché lo *US Army* lo aveva immediatamente richiamato in caserma: l'accusa a suo carico, quindi, non venne formalizzata.

Relativamente alla morte del riparatore di *juke box*, lo Sceriffo di Contea arrestò addirittura il capo dei *marshal* per aver ordinato un illegale lancio di lacrimogeni, *che ha eccitato la rissa, con il risultato che ... Ray Gunter è stato ucciso* (sic). [158]

Il comandante degli sceriffi federali, però, fu subito rilasciato per l'evidente mancanza di gravi indizi, ma anche per incompetenza giurisdizionale, dato che, in ogni caso, aveva operato in qualità di Agente del Governo Centrale.

[157] *Charge to the Lafayette County Grand Jury by Judge W.M. O'Barr*, 12.11.1962

[158] Circuit Court, Lafayette County, *Indictment of James P. McShane*, November, 1962

Il 15 novembre 1962, finalmente anche la *University of Mississippi* prese posizione ufficiale sui disordini di un mese e mezzo prima.

L'Ateneo pubblicò infatti un rapporto in cui elogiava il comportamento corretto della maggior parte degli studenti: solo alcuni di loro, quella notte avrebbero partecipato ai disordini, ma non potevano essere considerati responsabili per quanto accaduto. [159]

Le autorità accedemiche, a ben vedere, erano preoccupatissime di perdere l'accredito presso l'associazione dei *college* statali (SACS).

Quest'ultima, infatti, a fine mese, dopo aver analizzato gli interventi del Governatore, rese noto che la *Ole Miss* non sarebbe stata legittimata ad operare in presenza di ingerenze politiche. [160]

Barnett, dal canto suo, replicò che non intendeva interferire con gli amministratori dell'università, ma avrebbe sempre utilizzato i poliziotti per mantenere l'Ordine, come previsto dalla Costituzione americana.

[159] EAGLES, p. 43

[160] SACS Proceedings, Dallas, 29.11.1962

Successivamente, in una più conciliante presa di posizione, la SACS affermò di non voler arrivare a ritirare la *accreditation*, ma che comunque la *University of Mississippi* sarebbe stata tenuta sotto attenta osservazione.

In altre parole, si trattava di una *admonition*.[161]

Si schierarono pubblicamente contro la *political interference* e il mancato rispetto delle leggi federali anche tutte le organizzazioni inter-ateneo nazionali.[162]

Inoltre, l'Associazione Americana dei Dipartimenti di Giurisprudenza (AALS) espresse al Rettore della *Ole Miss* il proprio disappunto per la mancata espulsione degli studenti che si erano fatti coinvolgere nella violenza.[163]

La cultura locale, così profondamente contaminata dalla discriminazione razziale, spinse le Istituzioni a prendere una posizione ufficiale contro l'intervento armato di Washington.

[161] Houston Chronicle, 29.11.1962

[162] EAGLES, pp. 47 ss.

[163] Jackson Clarion-Ledger, 16.11.1962

Il 24 aprile del 1963, infatti, un Comitato d'Inchiesta nominato dallo Stato del Mississippi pubblicò un *Report*, nel quale individuava quattro cause alla base degli scontri all'Università.

Innanzitutto, la crisi è *precipitated* quando il Governo Kennedy ha ordinato di applicare la decisione della Corte ancor prima ancora che fosse effettiva.

Se invece si fosse attesa la regolare conclusione del procedimento, le autorità statali avrebbero avuto il tempo di organizzare pacificamente l'ingresso di Meredith nel *campus* e perfino di promuovere l'integrazione nella *Ole Miss* (sic). [164]

L'illegittima federalizzazione della Guardia Nazionale, inoltre, ha inibito il potere del Governatore Ross Barnett di mantenere l'Ordine Pubblico, dando spazio all'azione di inesperti e mal equipaggiati *marshal* e allo spettacolare arrivo dell'Esercito degli Stati Uniti d'America.

Il lancio dei lacrimogeni da parte degli sceriffi federali, per di più, è avvenuto senza alcuna giustificazione né preavviso.

[164] GLIC, *Report*, 24.04.1963.

In terzo luogo, per il Comitato d'Inchiesta gli agenti della Stradale sono esenti da responsabilità poiché hanno garantito la Pubblica Sicurezza nel *campus* sino all'arrivo degli sceriffi e si sono ritirati solo dopo essere stati investiti dal gas.

I *boys and girls* assembratisi nei pressi del *Lyceum*, infine, non hanno aggredito i *marshal* prima che questi facessero ricorso ai lacrimogeni; dopodiché, sono stati oggetto di ripetuti atti ... di tortura.[165]

Invero, quattro persone - che avevano chiesto un risarcimento per essere stati detenuti senza potersi consultare con un avvocato - dissero di aver subito maltrattamenti; ma la Corte giudicò la condotta dei Federali conforme alla loro autorità legale.[166]

Il Ministero della Giustizia, da parte sua, trovò *strange* l'accusa di abusi fisici contro le persone fermate, se non altro perché non erano stati riportati dai media, nonostante i numerosi giornalisti presenti sul posto.[167]

[165] GLIC, *Report*, 24.04.1963.

[166] Corte Distrettuale, *Faneca vs. USA*, Record Group 21

[167] Washington Post, 25.04.1963

Conclusioni

John Fitzgerald Kennedy, con il suo ordine esecutivo del 30 settembre '62, decise dunque di mobilitare la Guardia Nazionale, i reparti della quale passavano sotto il suo comando.

Anche Dwight Eisenhower l'aveva fatto, esattamente cinque anni prima.

L'otto settembre del 1957, però, lo strumento della federalizzazione era servito per neutralizzare (e subito dopo sostituire con i paracadutisti dell'Esercito) quelle guardie dell'Arkansas che, obbedendo al loro Governatore, stavano usando la forza per impedire agli studenti neri di accedere al Liceo della Capitale.

A differenza del suo predecessore, JFK utilizzò attivamente i militari locali - questa volta in ausilio ai soldati dello *US Army* - per tutelare l'integrità fisica di un singolo cittadino che rivendicava il diritto di frequentare l'università che desiderava.

Due modi tecnicamente diversi adottati dai Presidenti degli Stati Uniti d'America.

In entrambe le circostanze, però, Washington aveva ravvisato la medesima necessità di intervenire *manu militari* per completare il sacrosanto processo di desegregazione, così ostinatamente e violentemente osteggiato da una cultura razzista ancora radicata al Sud.

Gli scontri avvenuti a Little Rock e poi a Oxford, con il conseguente tristissimo conteggio dei danni e delle vittime - persino mortali nel Mississippi - rappresentano di sicuro una forzatura del concetto di convivenza pacifica tra i cittadini.

E questo perché sarebbe impensabile dotare di una scorta armata permanente ogni studente che non fosse il benvenuto in una struttura d'istruzione superiore.

Bisogna tuttavia considerare che, in fondo, si sia trattato di due eccezioni, per quanto rilevanti, che hanno sì rallentato ma non fermato l'integrazione nei licei e nelle università americane.[168]

[168] Un ultimo ostacolo, invero, si sarebbe presentato già nel 1963 in Alabama: ma i Kennedy, in quell'occasione, lo avrebbero superato senza l'effettivo esercizio della forza.

Bibliografia

BARRET Russell H., *Integration at Ole Miss,* Quadrangle, Chicago, 1965

BLACKSIDE prod., *Eyes on the Prize: America's Civil Rights Years,* Episode 2, Public Broadcasting Service, Alexandria VA, 1986 (videotape)

BRANCH Taylor, Parting the waters: America in the King Years, 1954-63, Simon and Shuster, New York, 1988

COHODAS Nadine, James Meredith and the Integration of Ole Miss, The Journal of Blacks in Higher Education N. 16, 1997, pp. 112-122, The JBHE Foundation, Inc, www.jstor.org/stable/2962922

DOYLE William, *An American Insurrection: The Battle of Oxford, Mississippi, 1962*, Doubleday, New York, 2002 (e-book)

EAGLES Charles W., *The fight for men's minds: the aftermath of the Ole Miss riot of 1962*, The Journal of Mississippi History, https://static1.squarespace.com/static/53717f50e4b0ccfe9434f11b/t/57ad4d17440243c28aa63d2b/1470975276599/eagles-fightmensminds.pdf

EASTLAND James - STENNIS John, *Congressional Record*, 87th Cong., 2nd sess., vol. 108, part 16, 21426-27, U.S. Congress, Senate, Washington DC, 01.10.1962

EISENHOWER Dwight D., *La pace incerta. Gli anni della Casa Bianca 1956-1961*, Mondadori, Milano, 1969

GALLAGHER Henry T., *James Meredith and the Ole Miss riot: a soldier's story*, University of Mississippi Press, Jackson, 2012

GENTRY Dick, *Under Fire at Ole Miss: Tales of a Roving Mississippi Reporter in Far-Off America*, Woodlord, 27.01.2014 (kindle)

HATCHER Andrew, *News Conference #761*, The Withe House, Washington DC, 01.10.1962

JOHNSTON Erle Jr., *Mississippi Defiant Years, 1953-1973: an interpretive documentary with personal experiences*, Lake Harbor, Forest MS, 1990

KATAGIRI Yasuhiro, *"But I have to be confronted with your troops".* Kyushu Sangyo University Library Institutional Repository, Matsukadai Higashi-ku Fukuokashi, Japan, 2017. http://repository.kyusan-u.ac.jp/dspace/bitstream/11178/7668/1/kokubun67-2.pdf

KENNEY Karen L., *James Meredith and the University of Mississippi*, Abdo Publishing, Minneapolis, 2016

LAMBERT Frank, *The Battle of Ole Miss: Civil Rights vs. States' Rights*, Oxford University Press, New York, 2010

MARSHAL Burke, *Memo to Robert F. Kennedy*, John F. Kennedy Presidential Library, Boston MA, 27.019.1962

MASSIE Robert K., *What's next in Mississippi?*, Saturday Evening Post, Philadelphia PA, 10.11.1963

SANSING David G., *Making Haste Slowly. The troubled history of higher education in Mississippi,* University Press of Mississippi, Jackson MS, 1990

SANSING David G., *The University of Mississippi: a sesquicentennial History,* University Press of Mississippi, Jackson MS, 1999

SCHEIPS Paul J., *Role of Federal Military Forces in Domestic Disorders, 1945-1992,* Government Printing Office, Center of Military History Publication, Fort Lesley J. McNair, Washington DC, 2005

STAPLE Denzil N. Bud, *The U.S. Marshals and the Integration of the University of Mississippi*, History, U.S. Marshal Service, www.usmarshals.gov/history/miss/02.htm

WHITTEN Jamie, *Congressional Record*, 87th Cong., 2nd sess., vol. 108, part 16, 21511, U.S. Congress, House of Representatives, Washington DC, 01.10.1962

WILSON Richard B., *Declaration of Emergency by the President of University of Mississippi Associated Student Body,* University Archives, Oxford MS, 01.10.1962

Corrispondenza originale

JFK, *Telegram to Ross Barnett*, 30.09.1962

RFK
- ✓ *Telegram to Verner S. Holmes*, 29.09.1962
- ✓ *Letter to Ramond L. Harsman*, 19.12.1962

ELLIS Robert B.
- ✓ *Letter to James Meredith*, 26.01.1961
- ✓ *Telegram to James Meredith*, 04.02.1961
- ✓ *Letter to James Meredith*, 25.05.1961

MEREDITH James
- ✓ *Letters to Office of the Registrar, University of Mississippi*, 21.01.1961; 31.01.1961; 20.02.1961
- ✓ *Letter to Mr. Thurgood Marshal*, 29.01.1962
- ✓ *Letter to the US Justice Department*, 07.02.1961
- ✓ *Letter to Dr. Arthur Beverly Lewis*, 12.04.1962
- ✓ *Telegram to Robert Ellis*, 11.09.1962

Trascrizione delle telefonate

RFK - BARNETT, 27.09.1962; 30.09.1962

RFK - JFK - BARNETT, 30.09.1962

JFK - BARNETT, 30.09.1962

Trascrizione dei discorsi radiotelevisivi

JFK, *Report to the Nation on the situation at the University of Mississippi*, 30.09.1962

BARNETT
- ✓ *Declaration to the People of Mississippi*, 13.09.1962
- ✓ *Statement*, 30.09.1962

Periodici

Jackson Clarion-Ledger, 30.09.1962; 16.11.1962

Memphis Commercial Appeal, 02.10.1962

Life, New York, 12.10.1962

New Orleans Times-Picajune, 16.09.1962

Newsweek, New York, 15.10.1962

New York Times, 17.11.1962

Houston Chronicle, 29.11.1962

SACS Proceedings, Dallas, 29.11.1962

Jackson Daily News, 16.01.1963

The National Observer, 28.01.1963

Atti processuali

District Court, South Mississippi

- ✓ *Meredith v. Fair*, No. 199 F. Supp. 754 (1961)
- ✓ *Meredith v. Fair*, No. 202 F. Supp. 225 (1962)
- ✓ *Faneca vs. USA*, Record Group 21 (1962)

Court of Appeal, Fifth Circuit

- ✓ *Meredith v. Fair,* No. 298 F.2d 696 (1962)
- ✓ *Meredith v. Fair,* No. 305 F.2d 343 (1962)
- ✓ *USA v. Barnett*, 376 US 681 (1962)

Circuit Court, Lafayette County

- ✓ *Charge by Judge W.M. O'Barr,* James W. Silver Papers (1962)
- ✓ *Indictment of James P. McShane*, Special November Term. (1962)

Altri atti ufficiali

RFK, *Statement*, 27.09.1962; 01.10.1962

JFK, *Executive Order*, 30.09.1962

Mississippi National Guard, State office Building, *Immediate release*, Jackson MS, 30.09.1962

FBI, Files, Special Agent in Charge, New Orleans to Director FBI, n. 487, 03.10.1962

GLIC - General Legislative Investigating Committee, *A Report to Mississippi State Legislature concerning the occupation of the Campus of the University of Mississippi September 30, 1962*, Jackson MS, 24.04.1963

Senate of the State of Mississippi (first ext. sess. 42-44); House of Representatives of the State of Mississippi (first ext. sess. 30), *Resolution No.108*, 01.10.1962

www.ingramcontent.com/pod-product-compliance
Lightning Source LLC
Chambersburg PA
CBHW030855180526
45163CB00004B/1590